명필 한석봉 **千字文** 글씨 교본

펜글씨 쓰는 요령

1. 펜글씨의 세계

오늘날 **펜글씨**라 함은 예전의 펜을 비롯하여 만년필, 볼펜, 사인펜, 연필 등 다양한 필기 도구를 이용한 글씨 쓰기를 통틀어 이른다.

펜글씨는 비교적 선이 가늘기 때문에 글자의 크기에 제약이 있어 편지나 장부, 서류 등 일상생활에서 주로 쓰인다. 따라서 쓰는 방법에 있어서도 붓글씨와는 다른 펜글씨만의 특색이 있다.

펜글씨는 붓글씨와는 달리 선의 눌림이 거의 없고 안정된 선을 그을 수 있어 쓰기에 쉬운 편이지만, 슬슬 긋는 것같이 쓰면 지렁이가 기어간 듯 힘없는 글씨가 되기 쉽다. 펜글씨에서도 약간의 눌림이 있어야 필력의 강약 등이 나타나 생동감 넘치는 글씨가 된다.

2. 바른 자세

글씨를 예쁘게 쓰고자 하는 마음가짐과 함께 몸가짐을 바르게 해야 글씨를 쓰기가 쉽고, 글씨의 모양 또한 바르고 아름다워진다.

단정한 자세로 손끝에 너무 힘을 주지 말고 몸이 책상에 스칠 정도로 다가앉는다.

가슴은 펴고 머리는 약간 숙이며, 필기구와 눈과의 거리는 20cm 이상 되어야 한다.

글씨를 쓸 종이나 공책 등은 오른편 가슴 쪽에 놓고, 필기구를 쥔 손이 오른쪽 가슴 중앙에 위치하고 있어야 쓰기에 편리하다.

3. 필기구 잡는 요령

필기구 잡는 위치는 필기구의 종류에 따라 차이가 있으나, 스푼펜의 경우 45~50° 정도의 각도로 잡는 것이 좋고, G펜은 70~80°, 볼펜 종류는 60~70° 정도의 각도로 잡는 것이 좋다.

그리고 보통 펜이라도 굵고 크게 글씨를 쓸 때에는 30~40° 정도의 각도로 잡는 것이 좋고, 가늘고 작게 글씨를 쓸 때에는 60~70° 정도의 각도로 잡는 것이 좋다. 흘림체를 쓸 때에는 정체를 쓸 때보다 약간 더 위쪽을 잡고 쓰는 것이 좋다.

펜의 각도

永字八法(영자팔법)

①側(측)	②勒(늑)
③努(노)	④趯(적)
⑤策(책)	⑥掠(약)
⑦啄(탁)	⑧磔(책)

永字八法이란
永자 한 글자에 모든 한자에 공통되는 기본 필법 8가지가 들어 있음을 이르는 말입니다.

						永
丶	가로로 눕히지 않는다.					
一	수평을 꺼린다.					
丨	수직으로 곧바로 내려 힘을 준다.					
亅	갈고리로, 송곳 같은 세력을 요한다.					
丿	치침으로, 우러러 거두면서 살며시 든다.					
丿	삐침으로, 왼쪽을 가볍게 흘려 준다.					
丶	짧은 삐침으로, 높이 들어 빨리 삐친다.					
㇏	가볍게 대어, 천천히 오른쪽으로 옮긴다.					

한자의 기본 점과 획

꼭지 점	왼점	오른점	왼점삐침	오른점삐침	가로긋기
立 文	宮 情	永 冬	米 羊	兵 平	十 上
立 文	宮 情	永 冬	米 羊	兵 平	十 上
立 文	宮 情	永 冬	米 羊	兵 平	十 上
내려긋기	내려긋기	내려빼기	평갈고리	왼갈고리	오른갈고리
朴 恰	侍 誰	中 斗	究 虎	和 利	改 良
朴 恰	侍 誰	中 斗	究 虎	和 利	改 良
朴 恰	侍 誰	中 斗	究 虎	和 利	改 良

삐침	삐침	휘어삐침	삐침	치침	선파임

度	歷	今	金	史	夫	千	受	清	取	友	全

누운파임	굽은갈고리	누운갈고리	누운지게갈고리	새가슴	세워삐침

之	連	馬	勿	式	成	心	必	元	色	月	周

한자의 결구법(結構法)

	偏 편	작은 것은 위로 붙이고, 세로로 긴 것은 좁혀 쓴다. '변'이라고도 한다.	吹 場
	旁 방	방(旁)은 편에 닿지 않도록 주의하여 쓴다.	設 敎
	冠 관	위로 길게 해야 될 머리. 옆으로 넓게 해야 될 머리.	草 安
	畓 답	받침 구실을 하는 글자는 납작하게 하여 안정되도록 쓴다.	然 盟

	垂 수	윗몸을 왼편으로 삐치는 글자는 아랫부분을 조금 오른편으로 내어 쓴다.	原 履
	構 구	바깥과 안으로 된 글자는 바깥의 품을 넉넉하게 하고, 안의 공간을 알맞게 분할하여 주위에 닿지 않게.	因 周
	繞 요	走는 먼저 쓰고, 辶辵는 나중에 쓰되, 네모(□)가 되도록 쓴다.	道 趙
	單獨 단독	둘레를 에워싼 부수(部首)	

國	願	限	術	留	監	意	主	冊	班	月
國	願	限	術	留	監	意	主	冊	班	月
國	願	限	術	留	監	意	主	冊	班	月

工	東	言	至	背	榮	當	和	時	明	叔
工	東	言	至	背	榮	當	和	時	明	叔
工	東	言	至	背	榮	當	和	時	明	叔

部	量	街	不	南	品	無	女	樂	法	分
部	量	街	不	南	品	無	女	樂	法	分
部	量	街	不	南	品	無	女	樂	法	分

千字文 뜻풀이와 쓰기

天	하늘 천	天		天	天		
地	땅 지	地		地	地		
玄	검을 현	玄		玄	玄		
黃 黄	누를 황	黃		黃	黃		
宇	집 우	宇		宇	宇		
宙	집 주	宙		宙	宙		
洪	넓을 홍	洪		洪	洪		
荒 荒	거칠 황	荒		荒	荒		
日	날 일	日		日	日		
月	달 월	月		月	月		
盈	찰 영	盈		盈	盈		
昃 昃	기울 측	昃		昃	昃		

* 天地玄黃 (천지현황)＿하늘은 (위에 있는 고로) 그 빛이 검고, 땅은 (아래에 있는 고로) 그 빛이 누렇다.
* 宇宙洪荒 (우주홍황)＿하늘과 땅 사이는 넓고 커서 끝이 없다. 즉, 세상이 넓다는 뜻.
* 日月盈昃 (일월영측)＿해는 서쪽으로 기울고, 달도 차면 점차 기울어진다. 즉, 우주의 섭리를 이른다.

깜짝 숙어

天高馬肥 (천고마비)
하늘이 높고 말이 살찐다는 뜻으로, 가을이 썩 좋은 계절이라는 말.

辰	별 진	辰			
宿	별자리 수(잘 숙)	宿			
列	벌일 렬	列			
張	베풀 장	張			
寒	찰 한	寒			
來	올 래	來			
暑	더울 서	暑			
往	갈 왕	往			
秋	가을 추	秋			
收	거둘 수	收			
冬	겨울 동	冬			
藏	감출 장	藏			

※ 辰宿列張(진수열장)＿별들은 제자리에 위치하여 하늘에 넓게 벌이어져
　　　　　　　　　있다.
※ 寒來暑往(한래서왕)＿추위가 오면 더위가 가고 더위가 오면 추위가 간다.
　　　　　　　　　즉, 계절의 바뀜을 이른다.
※ 秋收冬藏(추수동장)＿가을에 곡식을 거두고 겨울이 오면 저장해 둔다.

깜짝 숙어

張三李四(장삼이사)
장씨의 셋째 아들과 이씨의 넷째 아들이
라는 뜻으로, 이름이나 신분이 특별하지
아니한 평범한 사람들을 이름.

閏	윤달 윤	閏		閏	閏	
餘(餘)	남을 여	餘		餘	餘	
成	이룰 성	成		成	成	
歲(歲)	해 세	歲		歲	歲	
律	법칙 률	律		律	律	
呂	풍류법칙 려	呂		呂	呂	
調	고를 조	調		調	調	
陽	볕 양	陽		陽	陽	
雲	구름 운	雲		雲	雲	
騰	오를 등	騰		騰	騰	
致(致)	이를 치	致		致	致	
雨	비 우	雨		雨	雨	

* 閏餘成歲(윤여성세)__일 년 이십사절기 나머지 시각을 모아 윤달로 하여 윤년을 정했다.

* 律呂調陽(율려조양)__율(률)과 여(려)는 각기 계절을 조절하여 음양을 고르게 한다.
　　　　　　　　즉, 율은 양(陽), 여는 음(陰).

* 雲騰致雨(운등치우)__수증기가 올라가서 구름이 되고 구름은 냉기를 만나 비가 된다.
　　　　　　　　즉, 천지자연의 기상을 이른다.

깜짝 숙어
歲月不待人(세월부대인)
세월은 사람을 기다리지
않는다는 뜻으로, 시간이
덧없음을 이름.

露	이슬 로	露		露	露		
結	맺을 결	結		結	結		
爲	할 위	爲		爲	爲		
霜	서리 상	霜		霜	霜		
金	쇠 금	金		金	金		
生	날 생	生		生	生		
麗	고울 려	麗		麗	麗		
水	물 수	水		水	水		
玉	구슬 옥	玉		玉	玉		
出	나갈 출	出		出	出		
崑	산이름 곤	崑		崑	崑		
岡	산등성이 강	岡		岡	岡		

＊ 露結爲霜(노결위상)＿이슬이 맺혀 서리가 되니 밤기운이 풀잎에 맺혀 물방울처럼 이슬을 이룬다.

＊ 金生麗水(금생여수)＿금은 여수(麗水)에서 난다. 여수는 중국의 지명.

＊ 玉出崑岡(옥출곤강)＿옥은 곤강(崑岡)에서 난다. 곤강은 중국의 산 이름.

깜짝 숙어

金枝玉葉(금지옥엽)
금으로 된 가지와 옥으로 된 잎 이란 뜻으로, 귀여운 자손이나 임금의 가족을 이름.

劍 劍	칼 검	劍	僉刂	僉刂	劍	劍	
號 號	이름 호	號	号虎	号	號	號	
巨 巨	클 거	巨	三	巨	巨	巨	
闕 闕	대궐 궐	闕	門	闕	闕	闕	
珠 珠	구슬 주	珠	玒 珠	珠	珠	珠	
稱 稱	일컬을 칭	稱	禾稱	稱	稱	稱	
夜 夜	밤 야	夜	夜	夜	夜	夜	
光 光	빛 광	光	小	光	光	光	
果 果	실과 과	果	旦 木	果	果	果	
珍 珍	보배 진	珍	王	珍	珍	珍	
李 李	오얏 리	李	木 子	李	李	李	
柰 柰	벗 내	柰	大 示	柰	柰	柰	

* 劍號巨闕(검호거궐)__거궐은 칼 이름이다. 거궐은 구야자가 만든 보검으로 조나라의 국보.

* 珠稱夜光(주칭야광)__구슬의 빛이 낮과 같으므로 야광이라 일컬었다. 야광도 조나라의 국보.

* 果珍李柰(과진이내)__과일 중에서 오얏과 벗의 진미가 으뜸이다. 오얏은 자두, 벗은 능금. 柰는 '능금나무 내'로도 새긴다.

菜	나물 채	菜		
重	무거울 중	重		
芥	겨자 개	芥		
薑	생강 강	薑		
海	바다 해	海		
鹹	짤 함	鹹		
河	물 하	河		
淡	맑을 담	淡		
鱗	비늘 린	鱗		
潛	잠길 잠	潛		
羽	깃 우	羽		
翔	높이날 상	翔		

* 菜重芥薑(채중개강)__채소 중에서 겨자와 생강이 제일 소중하다.
* 海鹹河淡(해함하담)__바닷물은 짜고, 민물은 아무 맛도 없고 심심하다.
 *鹹은 鹹의 속자.
* 鱗潛羽翔(인잠우상)__비늘이 있는 물고기는 물속에 잠기고, 날개가 있는 새는
 공중을 난다.

깜짝 숙어
海不揚波(해불양파)
바다에 파도가 일지 않는다는 뜻으
로, 어진 임금의 좋은 정치로 천하가
태평함을 이름.

龍	용 룡	龍	龍	龍
師 師	스승 사	師	師	師
火	불 화	火	火	火
帝	임금 제	帝	帝	帝
鳥	새 조	鳥	鳥	鳥
官	벼슬 관	官	官	官
人	사람 인	人	人	人
皇	임금 황	皇	皇	皇
始	비로소 시	始	始	始
制	마를 제	制	制	制
文	글월 문	文	文	文
字	글자 자	字	字	字

* 龍師火帝(용사화제)__용 스승, 불 임금. 복희씨는 용, 신농씨는 불 덕분에 임금이
되었음을 이른다.
* 鳥官人皇(조관인황)__소호(삼황오제 중 오제의 하나)는 새로써 벼슬을 기록하고
황제는 인문을 갖췄으므로 인황이라 하였다.
* 始制文字(시제문자)__복희씨는 창힐로 하여금 처음으로 글자를 만들게 하였는데,
창힐은 새 발자국을 보고 글자를 만들었다.

깜짝 숙어

龍頭蛇尾(용두사미)
용의 머리에 뱀의 꼬리란 뜻으로, 처음은 좋으나 끝이 좋지 않음을 이름.

乃	이에 내	乃			
服	옷 복	服			
衣	옷 의	衣			
裳	치마 상	裳			
推	밀 추	推			
位	자리 위	位			
讓	사양할 양	讓			
國	나라 국	國			
有	있을 유	有			
虞	나라 우	虞			
陶	질그릇 도	陶			
唐	당나라 당	唐			

* 乃服衣裳(내복의상)＿이에 의상을 입게 하니, 황제가 의관을 지어 등분을 분별하고
위의를 엄숙케 했다.

* 推位讓國(추위양국)＿벼슬을 미루고 나라를 사양하니 제요가 제순에게 임금의 자리
를 물려 주었다.

* 有虞陶唐(유우도당)＿유우는 제순이요, 도당은 제요이다. 둘 다 중국의 고대 제왕.

깜짝 숙어

同價紅裳(동가홍상)
같은 값이면 다홍치마라는 뜻
으로, 같은 값이면 좋은 물건
을 가짐을 이름.

弔	조상할 조	弔	(필순)	弔	弔
民	백성 민	民	(필순)	民	民
伐	칠 벌	伐	(필순)	伐	伐
罪	허물 죄	罪	(필순)	罪	罪
周	두루 주	周	(필순)	周	周
發	필 발	發	(필순)	發	發
殷	은나라 은	殷	(필순)	殷	殷
湯	끓을 탕	湯	(필순)	湯	湯
坐	앉을 좌	坐	(필순)	坐	坐
朝	아침 조	朝	(필순)	朝	朝
問	물을 문	問	(필순)	問	問
道	길 도	道	(필순)	道	道

* 弔民伐罪(조민벌죄)__가여운 백성은 불쌍히 여기고 죄지은 백성은 벌을 주었다.
* 周發殷湯(주발은탕)__주발은 무왕의 이름이고 은탕은 은왕의 칭호이다.
* 坐朝問道(좌조문도)__조정에 앉아 나라를 다스리는 올바른 길을 물었다. 즉, 임금의 치세의 도를 이름.

깜짝 숙어

民心無常(민심무상)
백성의 마음은 일정하지 않아 군주가 선정을 베풀면 따르고, 악정을 베풀면 앙심을 품고 반항한다는 말.

垂	드리울 수	垂		垂	垂				
拱	팔짱낄 공	拱		拱	拱				
平	평평할 평	平		平	平				
章	글 장	章		章	章				
愛	사랑 애	愛		愛	愛				
育	기를 육	育		育	育				
黎	검을 려	黎		黎	黎				
首	머리 수	首		首	首				
臣	신하 신	臣		臣	臣				
伏	엎드릴 복	伏		伏	伏				
戎	되 융	戎		戎	戎				
羌	오랑캐 강	羌		羌	羌				

※ 垂拱平章(수공평장)__임금이 바른 정치를 펴서 평온해지면 백성은 비단옷을 입고
　　　　　　　　　　　팔짱을 끼고 다닌다.

※ 愛育黎首(애육여수)__임금은 검은 머리(백성)를 사랑하고 양육해야 한다.

※ 臣伏戎羌(신복융강)__위와 같이 나라를 다스리면 그 덕에 감화되어 오랑캐들까지도
　　　　　　　　　　　신하로서 복종하게 된다. 戎은 중국 서쪽에 있던 야만 종족.

깜짝 상식

垂簾聽政(수렴청정)
임금이 어린 나이로 즉위하였을
때 왕대비나 대왕대비가 정사를
돌보던 일.

遐 遐	멀 하	遐	ㄱㄷ갓 ㅗ또	遐	遐		
邇 邇	가까울 이	邇	太太도 ㅌㅣ기ㅣ	邇	邇		
壹 壹	한 일	壹	ㅁㅁ二 ㅣㄴ勺	壹	壹		
體 體	몸 체	體	ㅣ月 勺體	體	體		
率	거느릴 솔	率	二섯 メ섯	率	率		
賓 賓	손님 빈	賓	目八 勹ㄱㅜ	賓	賓		
歸 歸	돌아갈 귀	歸	ㄹ二ㅁ두 ㅣ두二一	歸	歸		
王	임금 왕	王	二一 二	王	王		
鳴	울 명	鳴	ㅁ二夕 二灬ㅣ	鳴	鳴		
鳳	새 봉	鳳	ㄴ丆ㄹ 一丿ㄴ	鳳	鳳		
在	있을 재	在	ㅗ一 丿ㅣㅡ	在	在		
樹	나무 수	樹	ㅁ二ㄷ 丿\木二	樹	樹		

*遐邇壹體(하이일체)__멀고 가까운 나라 전부가 그 덕망에 감화되어 귀순하게 되며
　　　　　　　　　일체가 될 수 있다.

*率賓歸王(솔빈귀왕)__거느리고 복종하여 임금에게로 돌아오니 덕을 입어 복종치
　　　　　　　　　아니함이 없다.

*鳴鳳在樹(명봉재수)__명군 성현이 나타나면 봉이 운다는 말과 같이 덕망이 미치는
　　　　　　　　　곳마다 봉이 나무 위에서 울 것이다.

깜짝 숙어

鳳凰來儀(봉황내의)
봉황이 와서 춤을 춘다는 뜻
으로, 태평 세상이 될 조짐이
보임을 이름.

白駒食場化被草木賴及萬方	흰 백 망아지 구 밥 식 마당 장 될 화 입을 피 풀 초 나무 목 의뢰할 리 미칠 급 일만 만 모 방	(연습)	(연습)	(흐린 글씨)	(흐린 글씨)		
白駒食場		白駒食場		白駒食場	白駒食場		
化被草木		化被草木		化被草木	化被草木		
賴及萬方		賴及萬方		賴及萬方	賴及萬方		

* 白駒食場(백구식장)＿흰 망아지도 덕에 감화되어 사람을 따르며 마당의 풀을 뜯어먹는다. 즉, 평화스러움을 이름.
* 化被草木(화피초목)＿덕화가 사람이나 짐승에게뿐 아니라 초목에까지도 미친다.
* 賴及萬方(뇌급만방)＿만방에 어진 덕이 고루 미치게 된다.

깜짝 숙어

白駒過隙(백구과극)
흰 망아지가 빨리 닫는 것을 문틈으로 본다는 뜻으로, 세월과 인생이 덧없이 짧음을 이름.

蓋此	덮을 개 / 이 차	蓋		蓋	蓋	
身髮	몸 신 / 터럭 발	此 身 髮		此 身 髮	此 身 髮	
四大	넉 사 / 큰 대	四 大		四 大	四 大	
五常	다섯 오 / 떳떳할 상	五 常		五 常	五 常	
恭惟	공손할 공 / 생각할 유	恭 惟		恭 惟	恭 惟	
鞠養	기를 국 / 기를 양	鞠 養		鞠 養	鞠 養	

* 蓋此身髮(개차신발)__사람 몸에 난 터럭은 부모에게 받지 않은 것이 없으니 항상 귀히 여겨야 한다.
* 四大五常(사대오상)__4가지 큰 것과 5가지 떳떳함이 있으니, 즉 사대는 天·地·君·父요, 오상은 仁·義·禮·智·信이다.
* 恭惟鞠養(공유국양)__이 몸을 낳아 길러 주신 부모님의 은혜를 항상 공손한 마음으로 감사하게 생각해야 한다.

깜짝 숙어

蓋棺事定(개관사정)
관 뚜껑을 덮은 뒤에야 사실이 정해진다는 뜻으로, 사람은 죽은 뒤라야 그 공로와 허물이 바로 평가될 수 있음을 이름

豈	어찌 기	豈			
敢	감히 감	敢			
毀	헐 훼	毀			
傷	상할 상	傷			
女	계집 녀	女			
慕	사모할 모	慕			
貞	곧을 정	貞			
烈	매울 렬	烈			
男	사내 남	男			
效	본받을 효	效			
才	재주 재	才			
良	어질 량	良			

* 豈敢毀傷(기감훼상)__부모님께서 낳아 길러 주신 이 몸을 어찌 감히 훼상할 수 있으리오.
* 女慕貞烈(여모정렬)__여자는 정조를 굳게 지키고 행실을 단정하게 해야 한다.
* 男效才良(남효재량)__남자는 재능을 닦고 어진 것을 본받아야 한다.

깜짝 숙어

南男北女(남남북녀)
(우리나라에서) 남쪽 지방은 남자가 잘나고, 북쪽 지방은 여자가 아름답다는 말.

知	알 지	知			
過	허물지날 과	過			
必	반드시 필	必			
改	고칠 개	改			
得	얻을 득	得			
能	능할 능	能			
莫	말 막	莫			
忘	잊을 망	忘			
罔	없을 망	罔			
談	말씀 담	談			
彼	저 피	彼			
短	짧을 단	短			

※ 知過必改(지과필개)__ 사람은 누구나 허물이 있는 법이니 허물을 알면
　　　　　　　　　　반드시 고쳐야 한다.
※ 得能莫忘(득능막망)__ 사람으로서 알아야 할 것을 배우면 잊지 않도록
　　　　　　　　　　노력하여야 한다.
※ 罔談彼短(망담피단)__ 자기의 단점을 말하지 말며, 남의 단점을 욕하지
　　　　　　　　　　말아라.

깜짝 숙어

知音(지음)　친구인 백아(伯牙)가 타는 거문
고 소리를 듣고 악상(樂想)을 일일이 맞혔다
는 종자기(鍾子期)와의 옛일에서 생겨난 말
로, 마음을 알아주는 친한 벗을 이름.

靡	아닐 미	靡				
恃	믿을 시	恃				
己	몸 기	己				
長	긴 장	長				
信	믿을 신	信				
使	하여금 사	使				
可	옳을 가	可				
覆	다시 덮을 복	覆				
器	그릇 기	器				
欲	하고자할 욕	欲				
難	어려울 난	難				
量	헤아릴 량	量				

＊ 靡恃己長(미시기장)＿ 자기의 장점을 자랑하지 말아라. 그럼으로써 더욱 발전한다.

＊ 信使可覆(신사가복)＿ 신의는 거듭해서 반드시 지켜야 한다.

＊ 器欲難量(기욕난량)＿ 기량은 헤아리기 어려울 만큼 바라야 한다.

깜짝 숙어
信賞必罰(신상필벌) 공이 있는 사람에게는 꼭 상을 주고, 죄가 있는 사람에게는 꼭 벌을 준다는 뜻으로, 상벌을 규정대로 공정하고 엄중하게 함을 이름.

墨 絲	먹 묵	墨	墨	墨	墨
悲	슬플 비	悲	悲	悲	悲
絲	실 사	絲	絲	絲	絲
染	물들 염	染	染	染	染
詩 讚	글 시	詩	詩	詩	詩
讚	기릴 찬	讚	讚	讚	讚
羔	새끼양 고	羔	羔	羔	羔
羊	양 양	羊	羊	羊	羊
景 行	볕 경	景	景	景	景
行	다닐 행	行	行	行	行
維	벼리 유	維	維	維	維
賢	어질 현	賢	賢	賢	賢

＊墨悲絲染(묵비사염)__흰 실에 검은 물이 들면 다시 희어지지 못함을 슬퍼한다. 즉, 나쁜 물이 들지 않도록 조심해야 함을 이름.

＊詩讚羔羊(시찬고양)__시전 고양편에 남국 대부가 문왕의 덕을 입어 정직하게 됨을 칭찬하였다. 즉, 사람의 선악을 이름.

＊景行維賢(경행유현)__행실을 훌륭하고 당당하게 행하면 어진 사람이 된다.

깜짝 숙어

墨名儒行(묵명유행) 묵가(墨家) 명색에 유가(儒家) 행동이라는 뜻으로, 겉으로는 묵가인 체하면서 속으로는 유가를 따른다는 말.

	이길 극 생각 념	剋		剋	剋			
剋念作聖德建名立形端表正	이길극 생각념 지을작 성인성 덕덕 세울건 이름명 설립 모양형 끝바를단 겉표 바를정	剋念作聖德建名立形端表正		剋念作聖德建名立形端表正	剋念作聖德建名立形端表正			

* 剋念作聖 (극념작성)__성인의 언행을 본받아 수양을 쌓으면 성인이 될 수 있다.
* 德建名立 (덕건명립)__덕으로써 세상의 모든 일을 행하면 자연히 이름도 세상에 서게 된다.
* 形端表正 (형단표정)__형상이 단정하고 깨끗하면 마음도 바르며 또 바른 마음이 표면에 나타난다.

깜짝 숙어

作心三日 (작심삼일)
한번 결심한 것이 사흘을 가지 못한다는 뜻으로, 결심이 굳지 못함을 이름.

空	빌 공	空		空	空	
谷	골 곡	谷		谷	谷	
傳 전할 전	傳		傳	傳		
聲 소리 성	聲		聲	聲		
虛 빌 허	虛		虛	虛		
堂 집 당	堂		堂	堂		
習 익힐 습	習		習	習		
聽 들을 청	聽		聽	聽		
禍 재앙 화	禍		禍	禍		
因 인할 인	因		因	因		
惡 악할 악	惡		惡	惡		
積 쌓을 적	積		積	積		

* 空谷傳聲(공곡전성)_산골짜기에서 소리를 내면 산울림이 소리에 응하여 그대로 전해진다.
* 虛堂習聽(허당습청)_빈집에서 소리를 내면 울리어 잘 들린다. 즉, 착한 말을 하면 천 리 밖에서도 응한다는 뜻.
* 禍因惡積(화인악적)_재앙은 악을 쌓음으로써 생겨나는 것이니, 대개 재앙을 받는 이는 평소에 악을 쌓았기 때문이다.

깜짝 숙어

空念佛(공염불)
진심이 없이 입으로만 외는 헛된 염불. 실천이나 내용이 따르지 않는 주장이나 말을 이르기도 함.

福 福緣	복 복	福	一口田 礻礻礻	福	福	
緣	인연 연	緣	彡彖 糸糸糸	緣	緣	
善	착할 선	善	一口 ᆇᆇᆇ	善	善	
慶	경사 경	慶	亠严 声戸夊	慶	慶	
尺 壁	자 척	尺	그 尸尺	尺	尺	
壁	둥근옥 벽	壁	그尸 辛辛	壁	壁	
非	아닐 비	非	一三 丿三	非	非	
寶	보배 보	寶	宀缶 玉貝	寶	寶	
寸	마디 촌	寸	一丁	寸	寸	
陰	그늘 음	陰	阝今 丆云	陰	陰	
是	이 시	是	口旦 一人	是	是	
競 競	다툴 경	競	亠立 克克	競	競	

* 福緣善慶(복연선경)__복은 착한 일에서 오는 것이니, 착한 일을 하면
　　　　　　　　경사가 온다.
* 尺璧非寶(척벽비보)__한 자 되는 구슬이라고 해서 반드시 보배라고는
　　　　　　　　할 수 없다.
* 寸陰是競(촌음시경)__보배로운 구슬보다 잠깐의 시간이 더 귀중하다.
　　　　　　　　즉, 시간을 아껴야 함을 이름.

資 資	재물 자	資		資	資	
父	아비 부	父		父	父	
事	일 사	事		事	事	
君	임금 군	君		君	君	
曰	가로 왈	曰		曰	曰	
嚴	엄할 엄	嚴		嚴	嚴	
與 與	더불 여	與		與	與	
敬	공경할 경	敬		敬	敬	
孝	효도 효	孝		孝	孝	
當	마땅할 당	當		當	當	
竭 竭	다할 갈	竭		竭	竭	
力	힘 력	力		力	力	

※ 資父事君(자부사군)__부모를 섬기는 효도로써 임금을 섬겨야 한다.
※ 曰嚴與敬(왈엄여경)__임금을 섬기는 데는 엄숙함과 더불어 공경함이 있어야
　　　　　　　　　　　한다.
※ 孝當竭力(효당갈력)__부모를 섬기는 데는 마땅히 힘을 다하여야 한다.

깜짝 숙어

事死如事生(사사여사생)
죽은 사람 섬기기를 살아 있을 때와
같이 하라는 뜻으로, 장례나 제사를
정성껏 모실 것을 이르는 말.

忠 盡	충성 충	忠		忠	忠	
則	곧 즉	則		則	則	
盡	다할 진	盡		盡	盡	
命	목숨 명	命		命	命	
臨	임할 림	臨		臨	臨	
深 履	깊을 심	深		深	深	
履	밟을 리	履		履	履	
薄	얇을 박	薄		薄	薄	
夙	일찍 숙	夙		夙	夙	
興	일 흥	興		興	興	
溫	따뜻할 온	溫		溫	溫	
清 清	서늘할 정	清		清	清	

※ 忠則盡命(충즉진명)__충성한즉 목숨을 다하니, 임금을 섬기는 데 몸을 사려서는
　　　　　　　　안 된다.
※ 臨深履薄(임심이박)__깊은 곳에 임하듯이, 얇은 데를 밟듯이 모든 일에 주의하여야
　　　　　　　　한다.
※ 夙興溫清(숙흥온정)__일찍 일어나서 추우면 따뜻하게, 더우면 서늘하게 하는 것이
　　　　　　　　부모 섬기는 절차이다.

깜짝 숙어
盡人事待天命(진인사대천명)
사람으로서 할 수 있는 최선을
다하고 그 뒤는 하늘의 명령을
기다리라는 말.

似蘭斯馨	같을 사 난초 란 이 사 향기 형	似 蘭 斯 馨					
如松之盛	같을 여 소나무 송 갈 지 성할 성	如 松 之 盛					
川流不息	내 천 흐를 류 아닐 불 쉴 식	川 流 不 息					

* 似蘭斯馨(사란사형)__난초같이 향기롭다. 즉, 군자의 지조를 이름.
* 如松之盛(여송지성)__소나무같이 푸르다. 즉, 군자의 절개를 이름.
* 川流不息(천류불식)__냇물의 흐름은 쉬지 않는다. 즉, 군자의 행동거지를
　　　이름.

깜짝 숙어

斯文亂賊(사문난적)
사문(유교의 학문)을 어지럽히고 상하게
한다는 뜻으로, 유교에서 유교 사상에 어
긋나는 언행을 하는 사람을 이름.

淵	못 연	淵			
澄	맑을 징	澄			
取	가질 취	取			
暎	비칠 영	暎			
容	얼굴 용	容			
止	그칠 지	止			
若	같을 약	若			
思	생각 사	思			
言	말씀 언	言			
辭	말씀 사	辭			
安	편안 안	安			
定	정할 정	定			

* 淵澄取暎(연징취영)__못이 맑아서 비친다. 즉, 군자의 마음을 이름.

* 容止若思(용지약사)__행동을 침착히 하며 사물에 대해 깊이 생각하는 태도를 지녀야 한다.

* 言辭安定(언사안정)__태도가 침착할 뿐 아니라 말도 안정되게 하며 쓸데없는 말을 삼가라.

깜짝 상식

淵角山庭(연각산정)
성현(聖賢)의 상(相). 이마가 툭 불거지고 오른쪽 머리짬이 쑥 들어간 얼굴을 이름.=연각(淵角)

篤	도타울 독	篤		篤	篤
初	처음 초	初		初	初
誠	정성 성	誠		誠	誠
美	아름다울 미	美		美	美
愼	삼갈 신	愼		愼	愼
終	마칠 종	終		終	終
宜	마땅 의	宜		宜	宜
令	하여금 령	令		令	令
榮	영화 영	榮		榮	榮
業	업 업	業		業	業
所	바 소	所		所	所
基	터 기	基		基	基

* 篤初誠美(독초성미)__무슨 일을 하든지 처음에 신중히 함은 참으로 아름다운 일이다.
* 愼終宜令(신종의령)__처음뿐만 아니라 끝맺음도 좋아야 한다.
* 榮業所基(영업소기)__이상과 같이 잘 지키면 번성하는 기초가 된다.

깜짝 숙어
篤老侍下(독로시하)
70세 이상의 연로한 어버이를 모시는 처지.

籍甚		籍		籍	籍		
甚	문서 적 심할 심	甚		甚	甚		
無	없을 무	無		無	無		
竟	마침내 경	竟		竟	竟		
學		學		學	學		
優	배울 학 뛰어날 우	優		優	優		
登	오를 등	登		登	登		
仕	섬길 사	仕		仕	仕		
攝		攝		攝	攝		
職	잡을 섭 직분 벼슬 직	職		職	職		
從	좇을 종	從		從	從		
政	정사 정	政		政	政		

※ **籍甚無竟**(적심무경)__그뿐만 아니라 자신의 명예로운 이름이 영원히 전하여질
　　　　　　　　것이다.

※ **學優登仕**(학우등사)__배운 것이 넉넉하면 벼슬길에 오를 수 있다.

※ **攝職從政**(섭직종정)__벼슬을 잡아 정사를 좇는다. 즉, 국정에 참여함을 이름.

깜짝 숙어

無骨好人(무골호인)
줏대가 없이 물렁하여 남의 비위에
두루 맞는 사람.

存	있을 존	存		存	存		
以	써 이	以		以	以		
甘	달 감	甘		甘	甘		
棠	아가위 당	棠		棠	棠		
去	갈 거	去		去	去		
而	말이을 이	而		而	而		
益	더할 익	益		益	益		
詠	읊을 영	詠		詠	詠		
樂	풍류노래 악	樂		樂	樂		
殊	다를 수	殊		殊	殊		
貴	귀할 귀	貴		貴	貴		
賤	천할 천	賤		賤	賤		

※ **存以甘棠** (존이감당)__주나라 소공이 남국의 아가위나무 아래에서 백성을 교화하였다.

※ **去而益詠** (거이익영)__소공이 죽은 후 남국의 백성이 그의 덕을 추모하여 감당시를 읊었다.

※ **樂殊貴賤** (악수귀천)__풍류는 귀천이 다르니 천자는 팔일, 제후는 육일, 사대부는 사일, 서인은 이일이다.

깜짝 숙어

存亡之秋 (존망지추)
생사(生死)가 걸린 중대한 시기.
=존망지기(存亡之機)

禮 예도 례	禮		禮	禮
別 다를 별	別		別	別
尊 높을 존	尊		尊	尊
卑 낮을 비	卑		卑	卑
上 윗 상	上		上	上
和 화할 화	和		和	和
下 아래 하	下		下	下
睦 화목할 목	睦		睦	睦
夫 지아비 부	夫		夫	夫
唱 부를 창	唱		唱	唱
婦 지어미 부	婦		婦	婦
隨 따를 수	隨		隨	隨

※ 禮別尊卑(예별존비)__예도에 존비(尊卑)의 분별이 있다. 즉, 군신(君臣)·부자(父子)·
　부부(夫婦)·장유(長幼)·붕우(朋友)의 차별이 있음을 이름.

※ 上和下睦(상화하목)__위에서 사랑을 베풀고 아래에서 공경함으로써 화목이 이루어진다.

※ 夫唱婦隨(부창부수)__지아비가 부르면 지어미가 따른다. 즉, 원만한 가정을 이름.

깜짝 숙어

尊王攘夷(존왕양이)
왕실을 높이고 오랑캐를
물리침.

外	바깥 외	外	外	外	外
受受	받을 수	受	受	受	受
傅	스승 부	傅	傅	傅	傅
訓	가르칠 훈	訓	訓	訓	訓
入	들 입	入	入	入	入
奉	받들 봉	奉	奉	奉	奉
母	어미 모	母	母	母	母
儀	거동 의	儀	儀	儀	儀
諸	모두 제	諸	諸	諸	諸
姑	시어머니 고	姑	姑	姑	姑
伯	맏 백	伯	伯	伯	伯
叔叔	아재비 숙	叔	叔	叔	叔

* 外受傅訓(외수부훈)__여덟 살이 되면 밖에서 스승의 가르침을 받아야 한다.
* 入奉母儀(입봉모의)__집에 들어와서는 어머니를 받들어 교육을 받는다.
* 諸姑伯叔(제고백숙)__고모 · 백부 · 숙부는 가까운 친척이다.
　　　　　　　　姑는 '고모 고'로도 새김.

깜짝 숙어

外柔內剛(외유내강)
겉으로는 부드럽고 순하지만 속은 곧고
꿋꿋함. ↔ 외강내유(外剛內柔)

	뜻·음				
猶	오히려 유	猶	氵	猶	猶
子	아들 자	子	了	子	子
比	견줄 비	比	比	比	比
兒	아이 아	兒	兒	兒	兒
孔	구멍 공	孔	孔	孔	孔
懷	품을 회	懷	懷	懷	懷
兄	형 형	兄	兄	兄	兄
弟	아우 제	弟	弟	弟	弟
同	한가지 동	同	同	同	同
氣	기운 기	氣	氣	氣	氣
連	이을 련	連	連	連	連
枝	가지 지	枝	枝	枝	枝

* 猶子比兒(유자비아)__조카들도 자기의 친자식과 같이 대해야 한다.
　　　　　　　猶子(유자)는 조카를 이름.
* 孔懷兄弟(공회형제)__형제는 서로 사랑하여 의좋게 지내야 한다.
* 同氣連枝(동기연지)__형제는 부모의 기운을 같이 받았으니 나무에 비하면 가지와
　　　　　같다.

깜짝 숙어

猶爲不足(유위부족)
오히려 부족하다, 즉 싫증이
나지 않는다는 말.

交	사귈 교	交			交	交		
友	벗 우	友			友	友		
投	던질 투	投			投	投		
分	나눌 분	分			分	分		
切	끊을 절	切			切	切		
磨	갈 마	磨			磨	磨		
箴	경계할 잠	箴			箴	箴		
規	법 규	規			規	規		
仁	어질 인	仁			仁	仁		
慈	사랑 자	慈			慈	慈		
隱	숨을 은	隱			隱	隱		
惻	슬퍼할 측	惻			惻	惻		

※ 交友投分(교우투분)__벗을 사귈 때에는 서로 분수에 맞는 사람들끼리 사귀어야 한다.

※ 切磨箴規(절마잠규)__열심히 닦고 배워서 사람으로서의 도리를 지켜야 한다.

※ 仁慈隱惻(인자은측)__어진 마음으로 남을 사랑하고 또한 측은하게 여겨야 한다.

깜짝 숙어

交淺言深(교천언심)
사권 지 얼마 안 되어 상대의
사람됨을 잘 모르면서 제 속을
터놓고 이야기함.

造	지을 조	造	造	造	造	
次	버금 차	次	次	次	次	
弗	아닐 불	弗	弗	弗	弗	
離	떠날 리	離	離	離	離	
節	절개 마디 절	節	節	節	節	
義	옳을 의	義	義	義	義	
廉	청렴할 렴	廉	廉	廉	廉	
退	물러갈 퇴	退	退	退	退	
顚	넘어질 전	顚	顚	顚	顚	
沛	늪 패	沛	沛	沛	沛	
匪	아닐 비적 비	匪	匪	匪	匪	
虧	이지러질 휴	虧	虧	虧	虧	

※ 造次弗離(조차불리)__남을 동정하는 마음을 항상 간직하여야 한다.
※ 節義廉退(절의염퇴)__절개·의리·청렴·사양함과 물러감은 항상 지켜야 한다.
※ 顚沛匪虧(전패비휴)__엎어지고 자빠져도 이지러지지 않으니 용기를 잃지 말아라.

반짝 상식
次養子(차양자) 죽은 맏아들의 양자가 될 만한 사람이 없을 경우에, 그 뒤를 잇기 위하여 조카뻘 되는 사람을, 그 아들을 낳을 때까지 양자로 삼는 일.

性 靜	성품 성	性		性	性	
靜	고요할 정	靜		靜	靜	
情	뜻 정	情		情	情	
逸 逸	편안할 일	逸		逸	逸	
心	마음 심	心		心	心	
動	움직일 동	動		動	動	
神 神	귀신 신	神		神	神	
疲	피곤할 피	疲		疲	疲	
守	지킬 수	守		守	守	
眞 眞	참 진	眞		眞	眞	
志	뜻 지	志		志	志	
滿 滿	찰 만	滿		滿	滿	

* **性靜情逸**(성정정일)__성품이 고요하면 편안한 마음을 지닐 수 있다.
* **心動神疲**(심동신피)__마음이 움직이면 신기(정신과 기력)가 피곤하니 마음이 불안하면
　　　　　　　　　신기도 불편하다.
* **守眞志滿**(수진지만)__사람의 도리를 지키면 뜻이 충만하다. 즉, 군자의 도를 지키면
　　　　　　　　　뜻이 편안함을 이름.

깜짝 숙어

靜中動(정중동)
조용히 있는 가운데 어떤
움직임이 있음.

逐	逐 쫓을 축	逐	辶	逐	逐			
物	物 물건 물	物	牛勿	物	物			
意	意 뜻 의	意	日心	意	意			
移	移 옮길 이	移	禾多	移	移			
堅	堅 굳을 견	堅	臤土	堅	堅			
持	持 가질 지	持	扌寺	持	持			
雅	雅 맑을 아	雅	牙隹	雅	雅			
操	操 잡을 조	操	扌喿	操	操			
好	好 좋을 호	好	女子	好	好			
爵	爵 벼슬 작	爵	罒艮寸	爵	爵			
自	自 스스로 자	自	自	自	自			
縻	縻 얽을고삐 미	縻	广林糸	縻	縻			

＊ 逐物意移(축물의이)__물건을 탐내어 욕심이 많으면 마음도 변한다.
＊ 堅持雅操(견지아조)__맑은 지조를 굳게 지키면 나의 도리가 극진하게 된다.
＊ 好爵自縻(호작자미)__자연히 좋은 벼슬을 얻게 된다. 즉, 천작(天爵)을
　　　　　　　　　　　극진히 하면 인작(人爵)이 스스로 이르게 됨을 이름.

깜짝 숙어
逐鹿者不見山(축록자불견산)
사슴을 쫓는 사람은 산악의 험악함도
안중에 없다는 뜻으로, 한 가지 일에 열
중하거나 이욕에 눈이 어두운 사람은
다른 것을 돌볼 여지가 없음을 이름.

都	도읍 도	都
邑	고을 읍	邑
華	빛날 화	華
夏	여름 하	夏
東	동녘 동	東
西	서녘 서	西
二	두 이	二
京	서울 경	京
背	등 배	背
邙	북망산 망	邙
面	낯 면	面
洛	물이름 락	洛

邙

* 都邑華夏(도읍화하)__도읍은 한 나라의 서울로 임금이 계신 곳이며, 화하는
중국을 지칭하는 말이다.
* 東西二京(동서이경)__동과 서에 두 서울이 있다. 동경은 낙양, 서경은 장안.
* 背邙面洛(배망면락)__동경인 낙양은 북망산을 등지고 황하의 지류인 낙수를
바라보는 위치에 있다.

반짝 상식
華甲(화갑)
61세. 華자를 분해하면 十이 여섯,
一이 하나이므로 예순한 살을 이름.
= 환갑(還甲), 회갑(回甲), 화갑(花甲)

浮	뜰 부	浮			浮	浮	
渭	물이름 위	渭			渭	渭	
據	의지할 거	據			據	據	
涇	경수 경	涇			涇	涇	
宮	집 궁	宮			宮	宮	
殿	전각 전	殿			殿	殿	
盤	서릴소반 반	盤			盤	盤	
鬱	답답할 울	鬱			鬱	鬱	
樓	다락 루	樓			樓	樓	
觀	볼 관	觀			觀	觀	
飛	날 비	飛			飛	飛	
驚	놀랄 경	驚			驚	驚	

＊ 浮渭據涇(부위거경)__서경인 장안은 위수 부근에 위치하고 경수에 의지하고 있다.

＊ 宮殿盤鬱(궁전반울)__궁전은 울창한 나무 사이에 서린 듯 있다.

＊ 樓觀飛驚(누관비경)__궁전 안의 다락과 망루는 높아서 올라가면 하늘을 나는 듯하여 놀란다.

반짝 상식

浮屠(부도)
산스크리트 어 Buddha를 한자로 적은 것으로, 부처 또는 중을 이름. 이름난 중의 사리를 안치한 탑을 이르기도 함.

圖	그림 도	圖		圖	圖	
寫	베낄 사	寫		寫	寫	
禽	새 금	禽		禽	禽	
獸	짐승 수	獸		獸	獸	
畫	그림 화	畫		畫	畫	
綵	채색비단 채	綵		綵	綵	
仙	신선 선	仙		仙	仙	
靈	신령 령	靈		靈	靈	
丙	남녘 병	丙		丙	丙	
舍	집 사	舍		舍	舍	
傍	곁 방	傍		傍	傍	
啓	열 계	啓		啓	啓	

※ 圖寫禽獸(도사금수)__궁전 내부에는 새나 짐승을 그려 넣은 그림들이 벽을 장식하고 있다.

※ 畫綵仙靈(화채선령)__신선과 신령의 그림도 화려하게 채색되어 있다.

※ 丙舍傍啓(병사방계)__병사 곁에 따로이 방을 두어 궁전에 출입하는 사람들의 편리를 도모하였다.

깜짝 숙어

畫龍點睛(화룡점정)
용 그림에 눈동자로서 점을 찍는다는 뜻으로, 무슨 일을 하는 데 가장 중요한 부분을 완성함을 이름.

甲	갑옷 갑	甲			甲	甲
帳	장막 장	帳			帳	帳
對	대할 대	對			對	對
楹	기둥 영	楹			楹	楹
肆	베풀 사	肆			肆	肆
筵	대자리 연	筵			筵	筵
設	베풀 설	設			設	設
席	자리 석	席			席	席
鼓	북 고	鼓			鼓	鼓
瑟	큰거문고 슬	瑟			瑟	瑟
吹	불 취	吹			吹	吹
笙	저 생	笙			笙	笙

※ 甲帳對楹(갑장대영)__아름다운 갑장이 기둥에 맞서 늘어져 있다.
※ 肆筵設席(사연설석)__연(바닥에 까는 자리)을 베풀고 석(연 위에 까는 것)을 베푸니,
　　　　　　　　　　연회하는 좌석이다.
※ 鼓瑟吹笙(고슬취생)__비파(큰거문고)를 뜯고 북을 치며 저(생황)를 부니 잔치하는
　　　　　　　　　　풍류이다.

깜짝 숙어
甲論乙駁(갑론을박)
서로 자기 주장을 내세우고
상대방의 주장을 반박함.

陞	오를 승	陞		陞	陞		
階	섬돌 계	階		階	階		
納	들일 납	納		納	納		
陛	섬돌 폐	陛		陛	陛		
弁	고깔 변	弁		弁	弁		
轉	구를 전	轉		轉	轉		
疑	의심 의	疑		疑	疑		
星	별 성	星		星	星		
右	오른 우	右		右	右		
通	통할 통	通		通	通		
廣	넓을 광	廣		廣	廣		
內	안 내	內		內	內		

* 陞階納陛(승계납폐)_문무백관이 계단을 올라 임금께 납폐하는 절차이다.
* 弁轉疑星(변전의성)_입궐하는 대신들의 관에서 번쩍이는 보석이 찬란하여 별인가 의심할 정도이다.
* 右通廣內(우통광내)_궁전의 오른편에 광내가 통하니, 광내는 나라 비서를 두는 집이다.

반짝 상식
陞補試(승보시) 조선 시대에 성균관 대사성이 사학(四學)의 유생을 모아 12일 동안 보이던 시험으로 합격자에게 생원·진사과에 응시할 자격을 줌. 고려 시대에 생원을 뽑던 시험도 승보시라 함.

左	왼 좌	左		左	左	
達	통달할 달	達		達	達	
承	이을 승	承		承	承	
明	밝을 명	明		明	明	
既	이미 기	既		既	既	
集	모을 집	集		集	集	
墳	서적 무덤 분	墳		墳	墳	
典	법 전	典		典	典	
亦	또 역	亦		亦	亦	
聚	모을 취	聚		聚	聚	
群	무리 군	群		群	群	
英	꽃부리 영	英		英	英	

* **左達承明**(좌달승명)__왼편은 승명에 이르니, 승명은 사기를 교열하는 집이다.

* **既集墳典**(기집분전)__이미 분과 전을 모았으니 삼황의 글은 삼분이고 오제의 글은
오전이다.

* **亦聚群英**(역취군영)__또한 여러 영웅을 모으니, 분전을 강론하여 치국하는 도를
밝힘이라.

깜짝 숙어

左顧右眄(좌고우면)
이리저리 돌아본다는 뜻으로,
앞뒤를 재고 망설임을 이름.
-좌우사량(左右思量)

	뜻·음				
杜	막을 두	杜		杜	杜
藁	볏짚 고	藁		藁	藁
鍾	술잔/쇠북 종	鍾		鍾	鍾
隸	서체 례	隸		隸	隸
漆	옻칠 칠	漆		漆	漆
書	글 서	書		書	書
壁	벽 벽	壁		壁	壁
經	글 경	經		經	經
府	관청 부	府		府	府
羅	벌일 라	羅		羅	羅
將	장수 장	將		將	將
相	서로 상	相		相	相

※ 杜藁鍾隸(두고종례)__초서를 처음으로 쓴 두고와 예서를 쓴 종례의 글도
비치되었다.

※ 漆書壁經(칠서벽경)__한나라 영제가 돌벽에서 발견한 서골과 공자가 발견한 육경도
비치되어 있다.

※ 府羅將相(부라장상)__관청 좌우에 장수와 정승이 늘어서 있다.

깜짝 숙어

杜門不出(두문불출)
문을 닫아 걸고 나가지 않는다
는 뜻으로, 집안에만 틀어박혀
세상 밖에 나가지 않음을 이름.

路	길 로	路	路	路
俠	낄 협	俠	俠	俠
槐	괴화 회 괴	槐	槐	槐
卿	벼슬 경	卿	卿	卿
戶	문 호	戶	戶	戶
封	봉할 봉	封	封	封
八	여덟 팔	八	八	八
縣	고을 현	縣	縣	縣
家	집 가	家	家	家
給	줄 급	給	給	給
千	일천 천	千	千	千
兵	군사 병	兵	兵	兵

* 路俠槐卿(노협괴경)__길에 고관인 삼공 구경이 마차를 타고 궁전으로 들어가는 모습.
옛날 주나라에서는 회화나무(괴화)를 심어 삼공의 좌석을 표시
했다.

* 戶封八縣(호봉팔현)__한나라가 천하를 통일하고 여덟 고을 민호를 주어 공신을
봉하였다.

* 家給千兵(가급천병)__공신에게 일천 군사를 주어 그 집을 호위시켰다.

깜짝 숙어

路柳牆花(노류장화)
아무나 쉽게 꺾을 수 있는 길
가의 버들과 담 밑에 핀 꽃이
란 뜻으로, 창녀나 기생을 비
유적으로 이름.

高	高	높을 고	高		高	高
冠		갓 관	冠		冠	冠
陪		모실따를 배	陪		陪	陪
輦	輦	연 련	輦		輦	輦
驅		몰 구	驅		驅	驅
轂	轂	바퀴 곡	轂		轂	轂
振	振	떨칠 진	振		振	振
纓	纓	갓끈 영	纓		纓	纓
世		인간 세	世		世	世
祿	祿	녹 록	祿		祿	祿
侈		사치할 치	侈		侈	侈
富		부자 부	富		富	富

※ 高冠陪輦 (고관배련)__대신이 높은 관을 쓰고 연을 모시니 제후의 예로 대접했다.
※ 驅轂振纓 (구곡진영)__수레를 몰 때 갓끈이 흔들리니 임금 출행에 제후의 위엄이 있다.
※ 世祿侈富 (세록치부)__대대로 녹이 사치하고 풍부하니 제후 자손이 세세관록이 무성하리라.

깜짝 숙어
高枕短命(고침단명)
베개를 높이 베면 오래 살지 못한다는 말.

車	수레 거	車	車	車	車		
駕	명에 가	駕	駕	駕	駕		
肥	살찔 비	肥	肥	肥	肥		
輕	가벼울 경	輕	輕	輕	輕		
策	꾀 책	策	策	策	策		
功	공 공	功	功	功	功		
茂	무성할 무	茂	茂	茂	茂		
實	열매 실	實	實	實	實		
勒	굴레 륵	勒	勒	勒	勒		
碑	비석 비	碑	碑	碑	碑		
刻	새길 각	刻	刻	刻	刻		
銘	새길 명	銘	銘	銘	銘		

※ 車駕肥輕(거가비경)__수레의 말은 살찌고 몸의 의복은 가볍게 차려져 있다.

※ 策功茂實(책공무실)__공을 꾀함에 무성하고 충실하니라.

※ 勒碑刻銘(늑비각명)__공신이 죽으면 비석에 그 이름을 새겨 그 공을 후세에
전하였다.

깜짝 숙어

車同軌書同文 (거동궤서동문)
온 천하의 수레는 두 바퀴가 같고,
문서는 같은 종류의 문자를 사용한
다는 뜻으로, 천하가 통일되어 있는
상태를 이름. =동문동궤(同文同軌)

磻	반계 반	磻	磻	磻	磻	
溪	시내 계	溪	溪	溪	溪	
伊	저 이	伊	伊	伊	伊	
尹	성 윤	尹	尹	尹	尹	
佐	도울 좌	佐	佐	佐	佐	
時	때 시	時	時	時	時	
阿	언덕 아	阿	阿	阿	阿	
衡	저울대 형	衡	衡	衡	衡	
奄	문득 가릴 엄	奄	奄	奄	奄	
宅	집 택	宅	宅	宅	宅	
曲	굽을 곡	曲	曲	曲	曲	
阜	언덕 부	阜	阜	阜	阜	

＊ 磻溪伊尹(반계이윤)＿주나라 문왕은 반계에서 강태공을 맞고, 은나라 탕왕은
　　　　　　　　　　 신야에서 이윤을 맞았다.

＊ 佐時阿衡(좌시아형)＿위급한 때를 도와 아형의 벼슬에 올랐다. 아형은 상나라
　　　　　　　　　　 재상의 칭호.

＊ 奄宅曲阜(엄택곡부)＿주공의 공을 보답하는 마음으로 노국을 봉한 후 곡부에
　　　　　　　　　　 궁전을 세웠다.

반짝 상식

磻溪(반계)　중국 산시 성을 동남으로 흘러 위수(渭水)로 들어가는 강 이름으로, 태공망(太公望)이 여기서 낚시를 하였다고 함. 우리나라 조선의 실학자 유형원의 호(號)이기도 함.

微	작을 미	微			
旦	아침 단	旦			
孰	누구 숙	孰			
營	경영 영	營			
桓	군셀 환	桓			
公	공변될 공	公			
匡	바로잡을 광	匡			
合	합할 합	合			
濟	건널 제	濟			
弱	약할 약	弱			
扶	도울 부	扶			
傾	기울 경	傾			

* 微旦孰營 (미단숙영)__단은 주공의 이름으로, 그가 아니었다면 어찌 곡부의 큰 집을 세웠으리오.
* 桓公匡合 (환공광합)__제나라 환공은 작은 나라의 왕들을 굳게 뭉치게 하여 초나라를 물리치고 난을 바로잡았다.
* 濟弱扶傾 (제약부경)__약한 나라를 구제하고 기울어 가는 제신을 도와서 권위를 높였다.

깜짝 숙어

微服潛行(미복잠행)
무엇을 몰래 살피기 위해 미복(남이 알아차리지 못하게 지위나 신분에 비해 남루한 옷)을 입고 가만히 다님.

綺	비단 기	綺	綺	綺	綺		
回	돌아올 회	回	回	回	回		
漢	한나라 한	漢	漢	漢	漢		
惠	은혜 혜	惠	惠	惠	惠		
說	말씀 설	說	說	說	說		
感	느낄 감	感	感	感	感		
武	호반 무	武	武	武	武		
丁	장정 정	丁	丁	丁	丁		
俊	준걸 준	俊	俊	俊	俊		
乂	어질/벨 예	乂	乂	乂	乂		
密	빽빽할 밀	密	密	密	密		
勿	말 물	勿	勿	勿	勿		

＊ 綺回漢惠(기회한혜)__한나라 네 현인의 한 사람인 기리계가 위험에 빠진 한나라
태자 혜제를 도와주었다.

＊ 說感武丁(설감무정)__부열이 들에서 역사할제 무정이 꿈에 감동되어 곧 정승을
삼았다. 무정은 은나라 20대 왕.

＊ 俊乂密勿(준예밀물)__준걸과 재사가 조정에 모여 빽빽하다.

깜짝 숙어

回光反照(회광반조)
석양빛이 반사함. 등불이나 사람
목숨이 다하기 직전에 잠시 기운
을 되차리는 일을 가리키기도 함.

多	많을다	多	多	多	多	
士	선비사	士	士	士	士	
寔	이식	寔	寔	寔	寔	
寧	편안녕	寧	寧	寧	寧	
晋晋	진나라진	晉	晉	晉	晉	
楚楚	초나라초	楚	楚	楚	楚	
更	다시갱	更	更	更	更	
霸霸	으뜸패	霸	霸	霸	霸	
趙趙	나라조	趙	趙	趙	趙	
魏魏	나라위	魏	魏	魏	魏	
困	곤할곤	困	困	困	困	
橫橫	가로횡	橫	橫	橫	橫	

＊ 多士寔寧(다사식녕)＿준걸과 재사가 많으니 나라가 태평함이라.
＊ 晉楚更霸(진초갱패)＿진과 초가 다시 으뜸이 되니, 진문공과 초장왕이 패왕이
　　　　　　　　　　되니라. 晋은 晉의 본자.
＊ 趙魏困橫(조위곤횡)＿조와 위는 횡에 곤하니, 육국 때에 진나라를 섬기자 함을
　　　　　　　　　　횡이라 하였다.

깜짝 숙어
多聞多讀多商量(다문다독다상량)
많이 듣고 많이 읽으며 많이 생각함.
글 잘 짓는 비결을 이름.

假	거짓 가	假			
途	길 도	途			
滅	멸할 멸	滅			
虢	나라 괵	虢			
踐	밟을 천	踐			
土	흙 토	土			
會	모일 회	會			
盟	맹세 맹	盟			
何	어찌 하	何			
遵	좇을 준	遵			
約	맺을 약	約			
法	법 법	法			

※ 假途滅虢(가도멸괵)__진나라의 헌공이 우나라의 길을 빌려 괵국을 멸하였다.

※ 踐土會盟(천토회맹)__진문공이 주나라 양왕을 모시고 천토에서 작은 나라들로부터 천자를 섬기겠다는 맹세를 받았다.

※ 何遵約法(하준약법)__소하는 한고조와 더불어 약법삼장을 정하여 준수하게 하였다.

반짝 상식

假家(가가) 임시로 지은 집. 길가나 장터 같은 데서 임시로 물건을 벌이어 놓고 파는 '가게'는 가가(假家)가 변한 말로, 요즘은 자그마한 규모로 물건을 파는 집을 이름.

	한자	쓰기	획순	따라쓰기	따라쓰기		
韓弊煩刑	나라 한 / 해질 폐 / 번거로울 번 / 형벌 형	韓弊煩刑		韓弊煩刑	韓弊煩刑		
起翦頗牧	일어날 기 / 자를 전 / 자못 파 / 칠 목	起翦頗牧		起翦頗牧	起翦頗牧		
用軍最精	쓸 용 / 군사 군 / 가장 최 / 정할 정	用軍最精		用軍最精	用軍最精		

* 韓弊煩刑(한폐번형)__한비자가 만든 법은 너무 번거롭고 가혹하여 많은 폐해를 가져왔다.
* 起翦頗牧(기전파목)__백기와 왕전은 진의 장수이고 염파와 이목은 조의 장수였다.
* 用軍最精(용군최정)__군사 쓰기를 가장 정결히 하였다.

반짝 상식

起承轉結(기승전결) 문학 작품의 서술 체계를 구성하는 형식. 첫머리를 기(起), 이것을 받아 전개시키는 부분을 승(承), 뜻을 바꾸는 부분을 전(轉), 끝맺는 부분을 결(結)이라고 함.

宣	베풀 선	宣		宣	宣
威	위엄 위	威		威	威
沙	모래 사	沙		沙	沙
漠	아득할 막	漠		漠	漠
馳	달릴 치	馳		馳	馳
譽	기릴 예	譽		譽	譽
丹	붉을 단	丹		丹	丹
青	푸를 청	青		青	青
九	아홉 구	九		九	九
州	고을 주	州		州	州
禹	우임금 우	禹		禹	禹
跡	발자취 적	跡		跡	跡

* 宣威沙漠(선위사막)__장수로서 승전하여 그 위세를 북방 사막에까지 떨쳤다.
* 馳譽丹青(치예단청)__공신들의 명예를 생전뿐 아니라 죽은 후에도 전하기 위하여
 초상을 기린각에 그렸다.
* 九州禹跡(구주우적)__하나라의 우임금이 구주를 분별하니, '기·연·청·서·양·
 형·예·옹·동'의 구주이다.

깜짝 숙어

狐假虎威(호가호위)
여우가 호랑이의 위세를 빌려
호기를 부린다는 뜻으로, 남의
권세를 빌려 위세를 부림.

百	일백 **백**	百	百	百	百		
郡	고을 군	郡	郡	郡	郡		
秦	나라 진	秦	秦	秦	秦		
并	아우를 **병**	并	并	并	并		
嶽	큰산 악	嶽	嶽	嶽	嶽		
宗	마루 종	宗	宗	宗	宗		
恒	항상 항	恒	恒	恒	恒		
岱 岱	대산 집터 대	岱	岱	岱	岱		
禪 禪	선 선	禪	禪	禪	禪		
主	주인 주	主	主	主	主		
云	이를 운	云	云	云	云		
亭 亭	정자 정	亭	亭	亭	亭		

* 百郡秦并(백군진병)__진시황이 천하 봉군하는 법을 폐하고 6국을 합쳐 전국을 100개의 군으로 나누어 다스렸다.
* 嶽宗恒岱(악종항대)__오악(태산·화산·형산·항산·숭산)의 으뜸은 항산과 대산(태산)이다.
* 禪主云亭(선주운정)__봉선(封禪)이 주로 행하여지는 곳은 운(운운산)과 정(정 정산)이다.

깜짝 숙어

百年河淸(백년하청)
중국의 황하가 늘 흐려 맑을 때가 없다는 뜻으로, 아무리 오래되어도 어떤 일이 이루어지기 어려움을 이름.

雁鴈	기러기 안	雁		雁	雁			
門	문 문	門		門	門			
紫	자줏빛 자	紫		紫	紫			
塞	변방 새	塞		塞	塞			
雞鷄	닭 계	鷄		鷄	鷄			
田	밭 전	田		田	田			
赤	붉을 적	赤		赤	赤			
城	재 성	城		城	城			
昆	만 곤	昆		昆	昆			
池	못 지	池		池	池			
碣	돌비석 갈	碣		碣	碣			
石	돌 석	石		石	石			

※ 雁門紫塞(안문자새)__북쪽으로는 기러기가 쉬어 가는 안문관이 있고, 동서로는
　　　　　　　　　흙빛이 붉은 만리장성이 둘려 있다.

※ 鷄田赤城(계전적성)__계전은 옹주에 있는 고을이고 적성은 기주에 있는 고을이다.

※ 昆池碣石(곤지갈석)__곤지는 운남 곤명현에 있는 연못이고 갈석은 부평현에 있다.

깜짝 숙어

雁帛(안백)　편지. 한의 소무가
흉노 땅에 붙들려 있을 때, 비단
에 쓴 편지를 기러기 발에 묶어
무제에게 보낸 일에서 생겨난 말.

鉅	클 거 들 야	鉅		鉅	鉅	
野	골 동	野		野	野	
洞	뜰 정	洞		洞	洞	
庭		庭		庭	庭	
曠	넓을 밝을 광	曠		曠	曠	
遠	멀 원	遠		遠	遠	
縣 綿	솜 면	綿		綿	綿	
邈	멀 막	邈		邈	邈	
巖	바위 암	巖		巖	巖	
岫	산굴 수	岫		岫	岫	
杳	어두울 묘	杳		杳	杳	
冥	어두울 명	冥		冥	冥	

※ 鉅野洞庭(거야동정)_거야는 태산 동편에 있는 광야이고 동정은 호남성에
　　있는 중국 제일의 호수이다.
※ 曠遠綿邈(광원면막)_산·벌판·호수 등이 아득하고 멀리 그리고 널리
　　줄지어 있다. 綿은 '이어지다'의 뜻으로 쓰임.
※ 巖岫杳冥(암수묘명)_골짜기의 암석과 암석 사이는 동굴과도 같이 깊고
　　어둡다. 산의 우람한 모습을 이른다.

깜짝 숙어

野壇法席(야단법석) (불교에서) 야외에
베푼 설법의 자리. 많은 사람이 한 곳에
모여 몹시 소란스럽게 구는 일을 일컫는
야단법석(惹端--)과는 다른 말임

治	다스릴 치	治	治	治	治		
本	근본 본	本	本	本	本		
於	어조사 어	於	於	於	於		
農	농사 농	農	農	農	農		
務	힘쓸 무	務	務	務	務		
玆	이 자	玆	玆	玆	玆		
稼	심을 가	稼	稼	稼	稼		
穡	거둘 색	穡	穡	穡	穡		
俶	비로소 숙	俶	俶	俶	俶		
載	실을 재	載	載	載	載		
南	남녘 남	南	南	南	南		
畝	이랑 묘	畝	畝	畝	畝		

※ 治本於農(치본어농)__다스리는 것은 농사를 근본으로 한다. 즉, 중농정치를 이른다.

※ 務玆稼穡(무자가색)__때맞추어 곡식을 심고 거두는 데 힘써야 한다.

※ 俶載南畝(숙재남묘)__봄이 되면 비로소 남쪽 양지바른 이랑부터 씨를 뿌리기 시작한다.

반짝 상식

治盜棍(치도곤)
조선 시대에 죄인의 볼기를 치던 곤장의 한 가지로 길이 5자 7치, 너비 5치 3푼, 두께 1치의 버드나무 막대기.

	나 아	我			
	재주 예	藝			
黍	기장 서	黍			
	피 직	稷			
稅	세금 세	稅			
熟	익을 숙	熟			
	바칠 공	貢			
	새 신	新			
	권할 권	勸			
	상줄 상	賞			
	물리칠 출	黜			
	오를 척	陟			

* 我藝黍稷(아예서직)__나는 기장과 피를 심는 농사일에 열중하겠다.
* 稅熟貢新(세숙공신)__곡식이 익으면 세금을 내고 햇곡식으로 종묘에 제사를 올린다.
* 勸賞黜陟(권상출척)__농사를 관장하는 관리로서 열심인 자에겐 상을 주고,
　　　　　　　　　　게을리한 자는 내쫓았다.

깜짝 숙어

我田引水(아전인수)
자기 논에 물을 댄다는 뜻으로,
무슨 일을 자기에게 이로운 대
로만 함을 이르는 말.

孟	맏 맹	孟		孟	孟	
軻	수레가 도타울 돈	軻		軻	軻	
敦	본디 소	敦		敦	敦	
素		素		素	素	
史	사기 사	史		史	史	
魚	물고기 어	魚		魚	魚	
秉	잡을 병	秉		秉	秉	
直	곧을 직	直		直	直	
庶	여러 서 몇 기	庶		庶	庶	
幾		幾		幾	幾	
中	가운데 중	中		中	中	
庸	떳떳할 용	庸		庸	庸	

※ 孟軻敦素(맹가돈소)__맹자의 이름은 가(軻)인데, 하늘로부터 받은 인간의
　　　　　　　　　본심을 도탑게 하는 '돈소설'을 제창하였다.

※ 史魚秉直(사어병직)__사어라는 사람은 위나라 태부였으며, 그 성격이 곧고
　　　　　　　　　매우 강직하였다.

※ 庶幾中庸(서기중용)__어떠한 일이든 한쪽으로 기울어지게 하면 안 되며,
　　　　　　　　　중용의 도를 지켜 행동하여야 한다.

깜짝 숙어

孟母斷機(맹모단기)
맹자가 학업을 중단하고 돌아왔을 때 그 어머니가 짜던 베를 잘라 아들을 훈계한 일. 맹모단기지교(孟母斷機之敎)의 준말.

勞	일할 로	勞		勞	勞		
謙	겸손할 겸	謙		謙	謙		
謹	삼갈 근	謹		謹	謹		
勅	경계할 칙	勅		勅	勅		
聆	들을 령	聆		聆	聆		
音	소리 음	音		音	音		
察	살필 찰	察		察	察		
理	다스릴 리	理		理	理		
鑑	거울 감	鑑		鑑	鑑		
貌	모양 모	貌		貌	貌		
辨	분별할 변	辨		辨	辨		
色	빛 색	色		色	色		

* 勞謙謹勅(노겸근칙)__부지런하고 겸손하며 삼가고 경계하면 중용의 도에 이른다.
　　　　勅은 '조서 칙'으로도 새김.

* 聆音察理(영음찰리)__소리를 듣고 그 거동을 살피니, 조그마한 일이라도 주의하
　　　　여야 한다.

* 鑑貌辨色(감모변색)__모양과 거동으로 그 사람의 마음을 분별할 수 있다.

깜짝 숙어

我田引水(아전인수)
자기 논에 물을 댄다는 뜻으로,
무슨 일을 자기에게 이로운 대
로만 함을 이르는 말.

貽	끼칠 이	貽	貽	貽	貽		
厥	그 궐	厥	厥	厥	厥		
嘉	아름다울 가	嘉	嘉	嘉	嘉		
猷	꾀 유	猷	猷	猷	猷		
勉	힘쓸 면	勉	勉	勉	勉		
其	그 기	其	其	其	其		
祗	공경 지	祗	祗	祗	祗		
植	심을 식	植	植	植	植		
省	살필 성	省	省	省	省		
躬	몸 궁	躬	躬	躬	躬		
譏	나무랄 기	譏	譏	譏	譏		
誡	경계할 계	誡	誡	誡	誡		

＊ 貽厥嘉猷(이궐가유)＿군자는 옳은 일을 하여 자손에게 좋은 것을 남겨야 한다.

＊ 勉其祗植(면기지식)＿착하고 바르게 사는 법을 자손에게 심어 주어야 좋은
가정을 이룬다.

＊ 省躬譏誡(성궁기계)＿나무람과 경계함이 있는가 염려하여 항시 몸을 살피고
반성한다.

반짝 상식

嘉禮(가례)＿임금의 혼인이나 즉위, 세자·세손의 혼인이나 책봉 등의 예식. 가례를 진행하기 위한 가례도감(嘉禮都監)을 두기도 하였음.

寵	사랑할 총	寵		寵	寵		
增	더할 증	增		增	增		
抗	겨룰 항	抗		抗	抗		
極	극진할 극	極		極	極		
殆	위태할 태	殆		殆	殆		
辱	욕될 욕	辱		辱	辱		
近	가까울 근	近		近	近		
恥	부끄러울 치	恥		恥	恥		
林	수풀 림	林		林	林		
皐	언덕 고	皐		皐	皐		
幸	다행 행	幸		幸	幸		
卽	곧 즉	卽		卽	卽		

＊ 寵增抗極(총증항극)__윗사람의 총애가 더할수록 교만을 부리지 말고 조심할지니,
　　　　　　　　그 정도를 지켜 나가야 한다.

＊ 殆辱近恥(태욕근치)__총애를 받는다고 욕된 일을 하면 머지않아 위태롭고 치욕이
　　　　　　　　오니 부귀해도 겸손해야 한다.

＊ 林皐幸卽(임고행즉)__부귀할지라도 겸퇴(謙退: 겸손히 사양하고 물러남)하여
　　　　　　　　산간 수풀에 사는 것도 다행한 일이다.

반짝 상식

寵兒(총아)　많은 사람들로부터 특별히 사랑을 받는 사람. 임금의 특별한 사랑을 받는 신하는 총신(寵臣)이라고 함.

兩	두 량	兩	ㅜㅜㅜ	兩	兩
疏	트일 소	疏	ㅡㅡㅡ	疏	疏
見	볼 견	見	目ㅡ	見	見
機	때 기	機	ㅡㅡㅡ	機	機
解	풀 해	解	ㅜㅡㅜ	解	解
組	끈짤 조	組	糸目ㅡ	組	組
誰	누구 수	誰	言信言	誰	誰
逼	닥칠 핍	逼	高之	逼	逼
索	찾을 색	索	糸ㅡㅡ	索	索
居	살 거	居	ㅜㅜ	居	居
閑	한가할 한	閑	ㅡㅡㅡ	閑	閑
處	곳 처	處	ㅡㅡㅡ	處	處

※ 兩疏見機(양소견기)_한나라의 소광과 소수는 태자를 가르쳤던 국사였으나,
때를 알아 스스로 물러난 사람들이다.

※ 解組誰逼(해조수핍)_관의 끈을 풀어 사직하고 돌아가니 누가 핍박하리오.
逼은 '핍박할 핍'으로도 새김.

※ 索居閑處(색거한처)_퇴직하여 한가한 곳을 찾아 세상을 보냈다.

깜짝 숙어

兩手執餠(양수집병)
양손에 떡을 쥐었다는 뜻으로, 두 가지 일이 똑같이 있는데 무엇부터 먼저 해야 할지 모를 경우를 이름.

沈	잠길 침	沈	沈	沈	沈	
黙	잠잠할 묵	黙	黙	黙	黙	
寂	고요할 적	寂	寂	寂	寂	
寥	쓸쓸할 료	寥	寥	寥	寥	
求	구할 구	求	求	求	求	
古	예 고	古	古	古	古	
尋	찾을 심	尋	尋	尋	尋	
論	논할 론	論	論	論	論	
散	흩을 산	散	散	散	散	
慮	생각할 려	慮	慮	慮	慮	
逍	거닐 소	逍	逍	逍	逍	
遙	멀 요	遙	遙	遙	遙	

※ 沈默寂寥(침묵적요)__세상의 번뇌를 피해 자연 속에서 조용히 사노라면 마음 또한 고요하다.

※ 求古尋論(구고심론)__옛 성현들의 글에서 진리를 구하고 마땅한 도리를 찾아 토론한다.

※ 散慮逍遙(산려소요)__세상일을 잊어버리고 자연 속에서 한가하게 즐긴다.

깜짝 숙어

寂滅道場(적멸도량) 석가모니가 깨달음을 얻은, 이련선하 강변의 도량(道場). 도량은 불도를 닦는 곳을 이르며, 이 경우에는 場을 '량'으로 새김.

欣	기뻐할 흔	欣		欣	欣		
奏	아뢸 주	奏		奏	奏		
累	여러 루	累		累	累		
遣	보낼 견	遣		遣	遣		
感	슬플 척	感		感	感		
謝	사례할 사	謝		謝	謝		
歡	기쁠 환	歡		歡	歡		
招	부를 초	招		招	招		
渠	개천 거	渠		渠	渠		
荷	연 하	荷		荷	荷		
的	꼭그러할 적	的		的	的		
歷	지낼 력	歷		歷	歷		

＊ 欣奏累遣(흔주누견)＿기쁨은 아뢰고 누가 될 일은 흘려보낸다.
累는 '괴롭힐 루'로도 새김.
＊ 感謝歡招(척사환초)＿마음속의 슬픔은 없어지고 즐거움만 부른 듯이 오게 된다.
＊ 渠荷的歷(거하척력)＿개천의 연꽃은 그 아름다움이 어느 것에도 비길 데가 없다.
的歷(척력)은 또렷하여 분명다는 뜻. 的은 '과녁 적'으로도 새김.

깜짝 숙어

欣喜雀躍(흔희작약)
참새가 날아오르듯이 춤춘다는
뜻으로, 너무 좋아서 펄쩍펄쩍
뛰며 기뻐한다는 말.

園	동산 원	園		園	園	
莽	풀우거질 망	莽		莽	莽	
抽	뽑을 추	抽		抽	抽	
條	가지 조	條		條	條	
枇	비파나무 비	枇		枇	枇	
杷	비파나무 파	杷		杷	杷	
晚	늦을 만	晚		晚	晚	
翠	비취빛 취	翠		翠	翠	
梧	오동나무 오	梧		梧	梧	
桐	오동나무 동	桐		桐	桐	
早	이를 조	早		早	早	
凋	시들 조	凋		凋	凋	

＊ 園莽抽條(원망추조)＿동산의 풀은 땅속의 양분으로 가지를 뻗고 크게 자란다.

＊ 枇杷晚翠(비파만취)＿비파나무는 늦은 겨울에도 그 빛이 푸르다. 즉, 곧은 절개를 상징한다.

＊ 梧桐早凋(오동조조)＿오동나무는 가을이 되면 다른 나무보다 먼저 시든다.

깜짝 숙어

晚食當肉(만식당육)
때를 놓쳐 배가 고플 때는 무엇을 먹든 마치 고기라도 먹는 것처럼 맛있다는 말.

	뜻·음						
陳	묵을 진	陳		陳	陳		
根	뿌리 근	根		根	根		
委	시들 맡길 위	委		委	委		
翳	가릴 일산 예	翳		翳	翳		
落	떨어질 락	落		落	落		
葉	잎 엽	葉		葉	葉		
飄	나부낄 표	飄		飄	飄		
颻	나부낄 요	颻		颻	颻		
遊	놀 유	遊		遊	遊		
鵾	곤이 곤	鵾		鵾	鵾		
獨	홀로 독	獨		獨	獨		
運	옮길 운	運		運	運		

* 陳根委翳(진근위예)_묵은 나무 뿌리는 시들어 말라 버린다.

* 落葉飄颻(낙엽표요)_(가을이 오면) 낙엽이 바람에 나부끼며 떨어진다.

* 遊鵾獨運(유곤독운)_곤이(곤어)는 홀로 창해를 헤엄쳐 논다.

 *鯤(곤이 곤)으로 씌어 있는 천자문도 있다. 곤어(鯤魚)는 〈장자〉에 나오는, 크기가 몇천 리나 되는지 알 수 없다는 매우 큰 상상 속의 물고기.

반짝 상식

陳皮(진피)

말린 귤 껍질. 위의 운동을 강화하기 위한 건위제, 땀을 내게 하기 위한 발한제 등의 약재로 쓰임.

凌 능가할 롱	凌			凌	凌		
摩 갈 마	摩			摩	摩		
絳 붉을 강	絳			絳	絳		
霄 하늘 소	霄			霄	霄		
耽 즐길 탐	耽			耽	耽		
讀 읽을 독	讀			讀	讀		
翫 노리개 완	翫			翫	翫		
市 저자 시	市			市	市		
寓 머무를 우	寓			寓	寓		
目 눈 목	目			目	目		
囊 주머니 낭	囊			囊	囊		
箱 상자 상	箱			箱	箱		

※ 凌摩絳霄 (능마강소)_곤이는 붉은 하늘을 스치듯이 넘어 날아간다.
　　　　*곤이는 상상 속의 새 붕(鵬)으로 변하여 날아오른다고 함.
※ 耽讀翫市 (탐독완시)_한나라의 왕충은 독서를 즐겨 낙양의 서점에서 독서에 빠지곤 하였다.
※ 寓目囊箱 (우목낭상)_왕충은 글을 한번 읽으면 잊지 아니하여 글을 주머니와 상자에 넣어두는 것과 같다고 하였다. 寓는 '빗댈 우'로도 새김.

반짝 상식

摩天樓 (마천루)
하늘에 닿는 집이란 뜻으로, 아주 높게 지은 고층 건물, 특히 미국 뉴욕의 고층 건물을 가리킴.

易	쉬울 이	易	日 勿	易	易		
輶	가벼울 유	輶	車 輶	輶	輶		
攸	바 유	攸	亻 攵	攸	攸		
畏	두려워할 외	畏	田 畏	畏	畏		
屬	붙일 속	屬	尸 屬	屬	屬		
耳	귀 이	耳	一 耳	耳	耳		
垣	담 원	垣	土 垣	垣	垣		
墙	담 장	墙	土 墙	墙	墙		
具	갖출 구	具	目 具	具	具		
膳	반찬 선	膳	月 膳	膳	膳		
飡	밥 손	飡	飡	飡	飡		
飯	밥 반	飯	飯	飯	飯		

* 易輶攸畏(이유유외)__군자는 가볍게 움직이고 쉽게 말하는 것을 두려워해야 한다.

* 屬耳垣墙(속이원장)__담장에도 귀가 있다는 말과 같이 경솔히 말하지 않도록 조심
해야 한다.

* 具膳飡飯(구선손반)__반찬을 갖추어 밥을 먹는다.

깜짝 숙어

易地思之(역지사지)
처지를 바꾸어서 생각함. 易는
'쉬울 이', '바꿀 역'의 두 가
지로 새김.

適	맞을 적	適			適	適	
口	입 구	口			口	口	
充 充	채울 충	充			充	充	
腸 腸	창자 장	腸			腸	腸	
飽	배부를 포	飽			飽	飽	
飫 飫	배부를 어	飫			飫	飫	
烹 烹	삶을 팽	烹			烹	烹	
宰	재상 재	宰			宰	宰	
飢	주릴 기	飢			飢	飢	
厭 厭	싫어할 염	厭			厭	厭	
糟 糟	재강 조	糟			糟	糟	
糠	쌀겨 강	糠			糠	糠	

* **適口充腸 (적구충장)__** 훌륭한 음식이 아니더라도 입에 맞으면 배를 채운다.
* **飽飫烹宰 (포어팽재)__** 배가 부를 때는 아무리 좋은 음식이라도 그 맛을 모른다.
 烹宰(팽재)는 삶은고기에 갖은 양념을 한 것으로 진수성찬을 이름. 宰는 '잡다' 는 뜻도 있음.
* **飢厭糟糠 (기염조강)__** 반대로 배가 고플 때는 재강(술지게미)과 쌀겨라도 맛이 있다.

깜짝 숙어

適口之餠(적구지병)
입에 맞는 떡이란 뜻으로, 마음에 꼭 드는 사물을 이름.

親	친할 친	親		親	親
戚	겨레 척	戚		戚	戚
故	연고 고	故		故	故
舊	옛 구	舊		舊	舊
老	늙을 로	老		老	老
少	적을 소	少		少	少
異	다를 이	異		異	異
糧	양식 량	糧		糧	糧
妾	첩 첩	妾		妾	妾
御	거느릴 어	御		御	御
績	길쌈 적	績		績	績
紡	길쌈 방	紡		紡	紡

* 親戚故舊(친척고구)__ 친은 동성 지친이요, 척은 이성 지친이요, 고구는
　　　　　　　　　옛 친구를 말한다.

* 老少異糧(노소이량)__늙은이와 젊은이의 식사가 다르다.

* 妾御績紡(첩어적방)__(남편은 밖에서 일하고) 처첩은 안에서 길쌈을 한다.

반짝 상식

親告罪(친고죄)　범죄의 피해자나, 법률에서 정한 사람이 고소하여야 공소를 제기할 수 있는 범죄로 강간죄, 모욕죄 등이 여기에 속한다.

侍	모실 시	侍		
巾	수건 건	巾		
帷	휘장 유	帷		
房	방 방	房		
紈	흰비단 환	紈		
扇	부채 선	扇		
圓	둥글 원	圓		
潔	깨끗할 결	潔		
銀	은 은	銀		
燭	촛불 촉	燭		
煒	빨갈 위	煒		
煌	빛날 황	煌		

※ 侍巾帷房 (시건유방)__유방(휘장을 친 방)에서 모시고 수건을 받드니,
　　　　　　　처첩이 하는 일이다.
※ 紈扇圓潔 (환선원결)__깁(명주실로 바탕을 거칠게 짠 비단) 부채는
　　　　　　　둥글고 조촐하다.
※ 銀燭煒煌 (은촉위황)__은촛대의 촛불은 빨갛게 빛난다.

반짝 상식

銀幕(은막)　영사막 또는 영화계. 예전에 알루미늄과 청동의 분말을 유성 도료에 섞어 발라 반사율을 높인 실버 스크린이 영사막으로 사용되었는데, 여기서 스크린 또는 영화계(映畵界)를 일컫는 말로 쓰이게 됨.

晝	낮 주	晝		晝	晝
眠	잠잘 면	眠		眠	眠
夕	저녁 석	夕		夕	夕
寐	잠잘 매	寐		寐	寐
藍	쪽 람	藍		藍	藍
筍	죽순 순	筍		筍	筍
象	코끼리 상	象		象	象
床	상 상	床		床	床
絃	줄 현	絃		絃	絃
歌	노래 가	歌		歌	歌
酒	술 주	酒		酒	酒
讌	잔치 연	讌		讌	讌

* 晝眠夕寐(주면석매)__낮에 낮잠 자고 밤에 일찍 자니 한가한 사람의 일이다.
* 藍筍象床(남순상상)__푸른 대쪽으로 만든 자리에 상아로 만든 침상.
　　　　　　　　　　　　즉, 태평성대를 이른다.
* 絃歌酒讌(현가주연)__거문고를 타며 노래하고 술 마시며 잔치한다.

깜짝 숙어

晝耕夜讀(주경야독)
낮에는 농사짓고 밤에는 공부한다는
뜻으로, 어려운 여건 속에서도 꿋꿋이
공부함을 비유함.

接	이을 접	接		接	接	
杯	잔 배	杯		杯	杯	
擧	들 거	擧		擧	擧	
觴	잔 상	觴		觴	觴	
矯	바로잡을 교	矯		矯	矯	
手	손 수	手		手	手	
頓	조아릴 돈	頓		頓	頓	
足	발 족	足		足	足	
悅	기쁠 열	悅		悅	悅	
豫	미리 예	豫		豫	豫	
且	또 차	且		且	且	
康	편안할 강	康		康	康	

* 接杯擧觴(접배거상)＿작고 큰 술잔을 들고 서로 주고받으며 잔치를 즐기는 모습이다.
* 矯手頓足(교수돈족)＿손을 들고 발을 두드리며 춤을 춘다.
* 悅豫且康(열예차강)＿이상과 같이 마음 편히 즐기고 살면 단란한 가정이다.

깜짝 숙어

頓悟(돈오) 갑자기 깨닫는다는 뜻으로, (불교에서) 소승에서 대승에 이르는 얕고 깊은 차례를 거치지 아니하고 처음부터 대승의 깊고 묘한 교리를 듣고 단번에 깨달음을 이름.

嫡	장남정실 적	嫡			嫡	嫡	
後	뒤 후	後			後	後	
嗣	대이을사 이을 속	嗣			嗣	嗣	
續		續			續	續	
祭	제사제	祭			祭	祭	
祀	제사사	祀			祀	祀	
蒸	찔 증	蒸			蒸	蒸	
嘗	맛볼 상	嘗			嘗	嘗	
稽	조아릴계 이마상	稽			稽	稽	
顙		顙			顙	顙	
再	두재 절배	再			再	再	
拜		拜			拜	拜	

※ 嫡後嗣續(적후사속)__적자 된 자, 즉 장남은 부모의 뒤를 계승하여 대를 잇는다.
※ 祭祀蒸嘗(제사증상)__제사하되 겨울 제사는 '증'이라 하고 가을 제사는 '상'이라 한다.
※ 稽顙再拜(계상재배)__제사 지낼 때는 이마를 조아리며 조상에게 두 번 절한다.

깜짝 숙어
後生可畏(후생가외)
젊은 후학들을 두려워할 만하다는 뜻으로, 후배들이 선배들보다 젊고 기력이 좋아 학문을 닦음에 큰 인물이 될 수 있으므로 두렵다는 말.

悚	두려울 송	悚		悚	悚			
懼	두려울 구	懼		懼	懼			
恐	두려울 공	恐		恐	恐			
惶	두려울 황	惶		惶	惶			
牋	편지종이 전	牋		牋	牋			
牒	편지첩 첩	牒		牒	牒			
簡	간략할 간	簡		簡	簡			
要	요긴할 요	要		要	要			
顧	돌아볼 고	顧		顧	顧			
答	대답할 답	答		答	答			
審	살필 심	審		審	審			
詳	자세할 상	詳		詳	詳			

＊ 悚懼恐惶(송구공황)＿제사를 지낼 때는 송구하고 공황하니 엄숙 공경함이 지극하여야 한다.

＊ 牋牒簡要(전첩간요)＿글과 편지는 간략함을 요한다.

＊ 顧答審詳(고답심상)＿편지의 회답도 겸손한 태도로 간결하고 상세하게 하여야 한다.

깜짝 숙어
惶恐無地(황공무지)
황공하여 몸둘 자리를 모름.

骸	해골 해	骸		骸	骸		
垢	때 구	垢		垢	垢		
想	생각 상	想		想	想		
浴	목욕할 욕	浴		浴	浴		
執	잡을 집	執		執	執		
熱	더울 열	熱		熱	熱		
顧	원할 원	願		願	願		
凉	서늘할 량	凉		凉	凉		
驢	나귀 려	驢		驢	驢		
騾	노새 라	騾		騾	騾		
犢	송아지 독	犢		犢	犢		
特	특별할 특	特		特	特		

※ 骸垢想浴(해구상욕)__몸에 때가 끼면 목욕할 생각을 해야 한다.

※ 執熱願凉(집열원량)__뜨거운 것을 손에 쥐면 본능적으로 찬 것을 찾게 된다.

※ 驢騾犢特(여라독특)__나귀와 노새와 송아지와 소, 즉 가축을 말한다.
特은 '수소, 수컷'을 뜻하기도 함.

깜짝 숙어

以熱治熱(이열치열) 열은 열로 다스린다는 뜻으로, 열이 날 때에 땀을 낸다든지, 더위를 뜨거운 차를 마셔서 이긴다든지, 힘은 힘으로 물리친다는 따위를 이를 때 흔히 씀.

駭 駭	놀랄 해	駭		駭	駭		
躍	뛸 약	躍		躍	躍		
超	뛰어넘을 초	超		超	超		
驤 驤	말뛸 양	驤		驤	驤		
誅	벨줄 주	誅		誅	誅		
斬	벨 참	斬		斬	斬		
賊	도적 적	賊		賊	賊		
盜 盜	도둑 도	盜		盜	盜		
捕	잡을 포	捕		捕	捕		
獲	얻을 획	獲		獲	獲		
叛	배반할 반	叛		叛	叛		
亡 亡	망할 망	亡		亡	亡		

＊ 駭躍超驤(해약초양)__뛰고 달리며 노는 가축의 모습을 이름.

＊ 誅斬賊盜(주참적도)__역적과 도둑을 베어 물리친다.

＊ 捕獲叛亡(포획반망)__반란을 일으키거나 죄를 짓고 도망치는 자를 잡아
벌을 내린다.

반짝 상식

超現實主義(초현실주의)
1920년대 프랑스를 중심으로 일어난 예술
운동의 한 경향. 인간을 이성(理性)의 속
박에서 해방하고, 초현실적인 자유로운
상상의 세계를 표현함. 쉬르리얼리즘.

布	베포 쏠	布		布	布
射	사 멀	射		射	射
遼	료 알둥글	遼		遼	遼
丸	환	丸		丸	丸
稽	산이름혜	稽		稽	稽
琴	거문고금	琴		琴	琴
阮	성완	阮		阮	阮
嘯	휘파람소	嘯		嘯	嘯
恬	편안할념	恬		恬	恬
筆	붓필	筆		筆	筆
倫	인륜륜	倫		倫	倫
紙	종이지	紙		紙	紙

＊ 布射遼丸(포사요환)＿한나라 여포는 활을 잘 쏘았고, 의료는 탄자를 잘 던졌다.

＊ 稽琴阮嘯(혜금완소)＿위나라 혜강은 거문고를 잘 탔고, 완적은 휘파람을 잘 불었다.

＊ 恬筆倫紙(염필윤지)＿진나라 몽념은 토끼털로 처음 붓을 만들었고, 후한의 채윤은 처음 종이를 만들었다.

깜짝 숙어

布衣之交(포의지교)
가난했을 때의 교제, 즉 이익 따위를 따지지 않는 교제. 布衣는 베옷이란 뜻으로 벼슬이 없는 선비를 이르기도 함.

鈞	서른근 균	鈞			
巧	교묘할 교	巧			
任	맡길 임	任			
釣	낚시 조	釣			
釋	풀 석	釋			
紛	어지러울 분	紛			
利	이로울 리	利			
俗	풍속 속	俗			
竝	나란히 병	竝			
皆	다 개	皆			
佳	아름다울 가	佳			
妙	묘할 묘	妙			

※ 鈞巧任釣(균교임조)__위나라 마균은 지남거를 만들고 전국 시대 임공자는
　　　　　　　　낚시를 만들었다.

※ 釋紛利俗(석분이속)__이 여덟 사람은 재주를 다하여 세상 사람들의 근심을 풀어
　　　　　　　　주고 삶을 이롭게 하였다.

※ 竝皆佳妙(병개가묘)__이들은 모두 아름답고 묘한 재주로 세상을 이롭게 한
　　　　　　　　사람들이다.

깜짝 숙어

巧言令色(교언영색)
교묘한 말과 좋게 꾸민 얼굴빛
이란 뜻으로, 남에게 아첨함을
이름.

毛	털 모 베풀 시	毛		毛	毛	
施		施		施	施	
淑	맑을 숙 모양 자	淑		淑	淑	
姿		姿		姿		
工	장인 공 찡그릴 빈	工		工	工	
嚬		嚬		嚬	嚬	
姸	고울 연 웃음 소	姸		姸	姸	
笑		笑		笑	笑	
年	해 년 화살 시	年		年	年	
矢		矢		矢	矢	
每	매양 매 재촉할 최	每		每	每	
催		催		催	催	

※ 毛施淑姿(모시숙자)_모는 오나라의 모타라는 여자이고, 시는 월나라의 서시라는
여자인데 모두 절세미인이었다.

※ 工嚬姸笑(공빈연소)_찡그리는 모습조차 아름다워 흉내 낼 수 없으니,
그 웃는 모습은 얼마나 고우랴.

※ 年矢每催(연시매최)_세월이 화살같이 빠르게 지나가니, 이 빠른 세월은 항상
다음 해를 재촉한다.

깜짝 숙어
九牛一毛(구우일모)
아홉 마리 소의 털 한 올이란
뜻으로, 썩 많은 것 중의 극히
적은 부분을 이름.

羲	복희 희	羲			羲	羲	
暉	햇빛 휘	暉			暉	暉	
朗	밝을 랑	朗			朗	朗	
曜	빛날 요	曜			曜	曜	
璇	옥 선	璇			璇	璇	
璣	구슬 기	璣			璣	璣	
懸	매달 현	懸			懸	懸	
斡	돌 알	斡			斡	斡	
晦	그믐 회	晦			晦	晦	
魄	넋 백	魄			魄	魄	
環	고리 환	環			環	環	
照	비칠 조	照			照	照	

* 羲暉朗曜(희휘랑요)__햇빛은 세상을 비추어 만물에 혜택을 준다.
* 璇璣懸斡(선기현알)__선기는 천기를 보는 기구(혼천의)이고, 그 기구가 높이 걸려서 도는 것을 말한다.
* 晦魄環照(회백환조)__달이 고리와 같이 돌며 세상에 빛을 비추는 것을 말한다.

깜짝 숙어

羲娥(희아)
희화(羲和)와 항아(姮娥). 희화는 태양 수레를 부리는 사람, 항아는 달의 여신으로, 희아란 곧 해와 달.

指 가리킬 지	指			指	指	
薪 섶나무 신	薪			薪	薪	
修 닦을 수	修			修	修	
祐 복 우	祐			祐	祐	
永 길 영	永			永	永	
綏 편안할 수	綏			綏	綏	
吉 길할 길	吉			吉	吉	
邵 높을 소	邵			邵	邵	
矩 법 구	矩			矩	矩	
步 걸음 보	步			步	步	
引 끌 인	引			引	引	
領 거느릴 령	領			領	領	

※ 指薪修祐(지신수우)_불타는 나무와 같은 정열로 도리를 닦으면 복을 받는다.

※ 永綏吉邵(영수길소)_영구히 편안하고 길함이 높으리라.

※ 矩步引領(구보인령)_걸음을 바르게 걷고 고개를 들어 자세를 바로하니 위의가
엄숙하다. 신하로서의 몸가짐을 이름.

깜짝 숙어

指鹿爲馬(지록위마)
사슴을 가리키며 말이라 한다는
뜻으로, 윗사람을 농락하여 권세
를 마음대로 부림을 이름.

俯	굽어볼 부	俯		
仰	우러를 앙	仰		
廊	행랑 랑	廊		
廟	사당 묘	廟		
束	묶을 속	束		
帶	띠 대	帶		
矜	자랑할 긍	矜		
莊	씩씩할 장	莊		
徘	노닐 배	徘		
徊	노닐 회	徊		
瞻	볼 첨	瞻		
眺	바라볼 조	眺		

* 俯仰廊廟(부앙낭묘)__항상 낭묘에 있는 것으로 생각하고 머리 숙여 예의를 지켜라.

* 束帶矜莊(속대긍장)__조정에 들어갈 때는 의관을 바르게 하고 위의를 갖추고
　　　　　　　　　긍지를 가져 예에 맞게 행동한다.

* 徘徊瞻眺(배회첨조)__이리저리 배회하면서 두루 보는 모양이다. 군자는 함부로
　　　　　　　　　배회하거나 바라보아서는 안 됨을 이름.

깜짝 숙어

俯察仰觀(부찰앙관)
아랫사람의 형편을 굽어 살피고, 윗사람을 우러러봄.

孤	외로울 고	孤	孤	孤	孤		
陋	좁을 루	陋	陋	陋	陋		
寡	적을 과	寡	寡	寡	寡		
聞	들을 문	聞	聞	聞	聞		
愚	어리석을 우	愚	愚	愚	愚		
蒙	어릴 몽	蒙	蒙	蒙	蒙		
等	무리 등	等	等	等	等		
誚	꾸짖을 초	誚	誚	誚	誚		
謂	이를 위	謂	謂	謂	謂		
語	말씀 어	語	語	語	語		
助	도울 조	助	助	助	助		
者	놈 자	者	者	者	者		

※ 孤陋寡聞(고루과문)＿배운 것이 고루하고 들은 것이 적다. 천자문을 지은 주흥사 자신을 겸손하게 말한 것이다.

※ 愚蒙等誚(우몽등초)＿이 글로써 여러 사람의 꾸짖음을 들어도 어리석음을 면치 못한다. 주흥사 자신을 겸손히 이름.

※ 謂語助者(위어조자)＿어조라 함은 한문의 조사, 즉 다음의 4글자이다.

깜짝 숙어

孤掌難鳴(고장난명)
외손뼉만으로는 소리가 울리지 않는다는 뜻으로, 혼자의 힘만으로 어떤 일을 이루기 어려움을 이름.

焉哉乎也	어조사 언 / 어조사 재 / 어조사 호 / 어조사 야	焉哉乎也			
焉 哉 乎 也	어조사 언 / 어조사 재 / 어조사 호 / 어조사 야	焉 哉 乎 也		焉 哉 乎 也	焉 哉 乎 也

* 焉哉乎也(언재호야)__ 언 · 재 · 호 · 야.

　　　　*이 네 글자는 어조사 중에서도 가장 많이 쓰인다.

　　*어조사(語助辭)란 실질적인 뜻 없이 다른 글자를 보조하여 주는 한문의 토.

깜짝 숙어

焉敢生心(언감생심)
감히 그런 마음을 품을 수도 없음.
=안감생심(安敢生心)

　천자문(千字文)은 중국에서 한문을 처음 배우는 사람을 위해 교과서로 쓰이던 책으로 4언 고시(古詩) 250구, 총 1,000자로 이루어져 있습니다. 그래서 '천자문'이란 제명이 생겼지요. 이 책에는 자연 현상에서부터 인륜 도덕에 이르기까지 지식 용어가 두루 수록되어 있습니다.

　중국 남조 시대 양(梁)나라 무제(武帝)의 명을 받은 주흥사(周興嗣)라는 사람이 단 하룻밤 만에 천자문을 완성하였는데, 얼마나 머리를 많이 썼던지 머리가 하얗게 세어 버렸다고 합니다.

　그래서 일명 '백수문(白首文)' 또는 '백발문(白髮文)'이라고도 불리지요.

　천자문(千字文)은 우리나라에서도 예부터 한자 입문서로 널리 이용되었습니다. 특히 명필 한석봉(韓石峯)이 쓴 글씨를 바탕으로 간행한 목판본(木版本)은 선조 16년(1583)에 처음 간행된 이래 왕실, 관아, 사찰, 개인에 의해 여러 차례 간행되면서 조선의 천자문 판본 가운데 가장 널리 전파되어 초학자(初學者)의 한자 및 글씨 학습에 큰 영향을 미쳤습니다.

　이 책에서는 한석봉의 글씨를 한 글자 한 글자 첫 칸에 실어 지금의 글자체와 비교하며 살펴볼 수 있도록 하였습니다.

　아울러 현대인이 쉽게 이해할 수 있도록 명쾌한 풀이를 싣고, 연관 숙어(熟語)와 한자 상식도 곁들였습니다.

교육부 지정 한문 교육용 기초한자 1800字

ㄱ 가	家 집 가	佳 아름다울 가	街 거리 가	可 옳을 가	歌 노래 가	加 더할 가	價 값 가	假 거짓 가	架 시렁 가	暇 겨를/틈 가	각	各 각각 각	角 뿔 각	脚 다리 각	閣 집/누각 각	
却 물리칠 각	覺 깨달을 각	刻 새길/모질 각	간	干 방패 간	間 사이 간	看 볼 간	刊 새길/간행할 간	肝 간 간	幹 줄기 간	簡 간략할/대쪽 간	姦 간사할 간	懇 간절할 간	갈	渴 목마를 갈	감	
甘 달 감	減 덜 감	感 느낄 감	敢 구태여/감히 감	監 볼 감	鑑 거울/볼 감	갑	甲 갑옷/첫째천간 갑	강	江 강 강	降 내릴 강/행복할 항	講 욀/강론할 강	強 강할 강	康 편안할 강	剛 굳셀 강	鋼 강철 강	
綱 벼리 강	개	改 고칠 개	皆 다 개	個 낱 개	開 열 개	介 낄 개	慨 슬퍼할 개	概 대개 개	蓋 덮을 개	객	客 손 객	갱	更 다시 갱/고칠 경	거	去 갈 거	
巨 클 거	居 살 거	車 수레 거/차	擧 들 거	距 상거할/떨어질 거	拒 막을 거	據 근거/의거할 거	건	建 세울 건	乾 하늘/마를 건	件 물건 건	健 굳셀 건	걸	傑 뛰어날/호걸 걸	검	儉 검소할 검	
劍 칼 검	檢 검사할 검	게	憩 쉴 게	격	格 격식 격	擊 칠 격	激 격할 격	견	犬 개 견	見 볼 견	堅 굳을 견	肩 어깨 견	絹 비단 견	遣 보낼 견	결	
決 결정할 결	結 맺을 결	潔 깨끗할 결	缺 이지러질 결	겸	兼 겸할 겸	謙 겸손할 겸	경	京 서울 경	景 볕/경치 경	輕 가벼울 경	經 글/지날 경	庚 별 경	耕 밭갈 경	敬 공경할 경	驚 놀랄 경	
慶 경사 경	競 다툴 경	竟 다할/마침내 경	境 지경 경	鏡 거울 경	頃 이랑/잠깐 경	傾 기울 경	硬 굳을 경	警 깨우칠 경	徑 지름길 경	卿 벼슬 경	계	癸 천간/북방 계	季 계절 계	界 지경 계	計 셀 계	
溪 시내 계	鷄 닭 계	系 이어맬/이을 계	係 맬 계	戒 경계할 계	械 기계 계	繼 이을 계	契 맺을/계약 계	桂 계수나무 계	啓 열 계	階 섬돌 계	고	古 예 고	故 연고 고	固 굳을 고	苦 쓸 고	
考 생각할 고	高 높을 고	告 고할 고	枯 마를 고	姑 시어머니 고	庫 곳집 고	孤 외로울 고	鼓 북 고	稿 원고/볏짚 고	顧 돌아볼 고	곡	谷 골 곡	曲 굽을 곡	穀 곡식 곡	哭 울 곡	곤	
困 곤할 곤	坤 땅 곤	골	骨 뼈 골	공	工 장인 공	功 공 공	空 빌 공	共 한가지 공	公 공평할/공변될 공	孔 구멍 공	供 이바지할 공	恭 공손할 공	攻 칠 공	恐 두려울 공	貢 바칠 공	
과	果 실과 과	課 과정/공부할 과	科 과목 과	過 지날 과	戈 창 과	瓜 오이 과	誇 자랑할 과	寡 적을/홀어미 과	곽	郭 외성/둘레 곽	관	官 벼슬 관	觀 볼 관	關 관계할 관	館 집 관	
管 대롱/주관할 관	貫 꿸 관	慣 익숙할 관	冠 갓 관	寬 너그러울 관	광	光 빛 광	廣 넓을 광	鑛 쇳돌 광	괘	掛 걸 괘	괴	塊 흙덩이 괴	愧 부끄러울 괴	怪 기이할 괴	壞 무너질 괴	
교	交 사귈 교	校 학교 교	橋 다리 교	敎 가르칠 교	郊 들 교	較 견줄/비교 교	巧 공교할/교묘할 교	矯 바로잡을 교	구	九 아홉 구	口 입 구	求 구할 구	救 구원할 구	究 연구할/궁구할 구	久 오랠 구	
句 글귀 구	舊 예 구	具 갖출 구	俱 함께 구	區 구분할/지경 구	驅 몰 구	鷗 갈매기 구	苟 진실로/구차할 구	拘 잡을 구	丘 언덕 구	懼 두려울 구	龜 거북 구/터질 균	構 얽을 구	球 공/옥경 구	狗 개 구	국	
國 나라 국	菊 국화 국	局 판 국	군	君 임금 군	郡 고을 군	軍 군사 군	群 무리 군	굴	屈 굽힐 굴	궁	弓 활 궁	宮 집 궁	窮 다할/궁할 궁	권	卷 책 권	
權 권세 권	勸 권할 권	券 문서 권	拳 주먹 권	궐	厥 그/짧을 궐	귀	貴 귀할 귀	歸 돌아갈 귀	鬼 귀신 귀	규	叫 부르짖을 규	規 법 규	閨 안방 규	균	均 고를 균	
菌 버섯 균	극	極 극진할/다할 극	克 이길 극	劇 심할/연극 극	근	近 가까울 근	勤 부지런할 근	根 뿌리 근	斤 도끼/근/날 근	僅 겨우 근	謹 삼갈 근	금	金 쇠 금/성 김	今 이제 금	禁 금할 금	
錦 비단 금	禽 날짐승/새 금	琴 거문고 금	급	及 미칠 급	給 줄 급	急 급할 급	級 등급 급	긍	肯 즐길 긍	기	己 몸 기	記 기록할 기	起 일어날 기	其 그 기	期 기약할 기	
基 터 기	氣 기운 기	技 재주 기	幾 몇/기미 기	旣 이미 기	紀 벼리/법 기	忌 꺼릴 기	旗 기/깃발 기	欺 속일 기	奇 기이할 기	騎 말탈 기	寄 부칠 기	豈 어찌 기	棄 버릴 기	祈 빌 기	企 꾀할/바랄 기	
畿 경기 기	飢 주릴 기	器 그릇 기	機 틀/때 기	긴	緊 긴할 긴	길	吉 길할 길									
ㄴ 나	那 어찌 나	낙	諾 허락할 낙	난	暖 따뜻할 난	難 어려울 난	남	南 남녘 남	男 사내 남	납	納 들일 납	낭	娘 계집/아가씨 낭	내	內 안 내	
乃 이에 내	奈 어찌내/나락 내	耐 견딜 내	녀	女 계집 녀	년	年 해 년	념	念 생각 념	녕	寧 편안 녕	노	怒 성낼 노	奴 종 노	努 힘쓸 노	농	農 농사 농

濃 짙을 농	뇌	腦 뇌수/골 뇌	惱 번뇌할 뇌	능	能 능할 능	니	泥 진흙 니									
ㄷ	다	多 많을 다	茶 차 다/차	단	丹 붉을 단	但 다만 단	單 홑단/류노름긑선	短 짧을 단	端 끝/바를 단	旦 아침 단	段 층계 단	壇 단 단	檀 박달나무 단	斷 끊을 단	團 둥글 단	달
達 통달할 달	담	談 말씀 담	淡 맑을 담	潭 못 담	擔 멜 담	답	答 대답할 답	畓 논 답	踏 밟을 답	당	堂 집 당	當 마땅할 당	唐 당나라 당	糖 사탕 당	黨 무리 당	대
大 큰 대	代 대신할 대	待 기다릴 대	對 대할 대	帶 띠 대	臺 대/집 대	貸 빌릴 대	隊 무리 대	덕	德 덕 덕	도	刀 칼 도	到 이를 도	度 법도/헤아릴 탁	道 길 도	島 섬 도	徒 무리/헛될 도
都 도읍 도	圖 그림 도	倒 넘어질 도	挑 돋울 도	桃 복숭아 도	跳 뛸 도	逃 도망할 도	渡 건널 도	陶 질그릇 도	途 길 도	稻 벼 도	導 인도할 도	盜 도둑 도	독	讀 읽을독/구절 두	獨 홀로 독	毒 독 독
督 감독할 독	篤 도타울 독	돈	豚 돼지 돈	敦 도타울 돈	돌	突 갑자기 돌	동	同 한가지 동	洞 골동/밝을 통	童 아이 동	冬 겨울 동	東 동녘 동	動 움직일 동	銅 구리 동	桐 오동나무 동	凍 얼 동
두	斗 말 두	豆 콩/제기 두	頭 머리 두	둔	鈍 둔할 둔	득	得 얻을 득	등	等 무리 등	登 오를 등	燈 등(불) 등					
ㄹ	라	羅 벌일/그물 라	락	落 떨어질 락	樂 즐거울락/좋아할요	洛 물이름 락	絡 이을/얽을 락	란	卵 알 란	亂 어지러울 란	蘭 난초 란	欄 난간 란	爛 빛날 란	람	覽 볼 람	藍 쪽 람
濫 넘칠/함부로 람	랑	浪 물결 랑	郞 사내 랑	朗 밝을 랑	廊 행랑/사랑채 랑	래	來 올 래	랭	冷 찰 랭	략	略 간략할 략	掠 노략질할 략	량	良 어질 량	兩 두 량	量 헤아릴 량
涼 서늘할 량	梁 들보/돌다리 량	糧 양식 량	諒 살펴알/믿을 량	려	旅 나그네 려	麗 고울 려	慮 생각할 려	勵 힘쓸 려	력	力 힘 력	歷 지낼 력	曆 책력 력	련	連 이을 련	練 익힐 련	鍊 단련할/쇠불릴 련
憐 불쌍히여길 련	聯 연이을 련	戀 그리워할/사모할 련	蓮 연꽃 련	렬	列 벌일/줄 렬	烈 매울 렬	裂 찢어질 렬	劣 못할 렬	렴	廉 청렴할 렴	령	令 하여금 령	領 거느릴 령	嶺 고개 령	零 떨어질/영 령	靈 신령 령
례	例 법식 례	禮 예도 례	로	路 길 로	露 이슬/드러날 로	老 늙을 로	勞 일할 로	爐 화로 로	록	綠 푸를 록	祿 녹 록	錄 기록 록	鹿 사슴 록	론	論 논할 론	롱
弄 희롱할 롱	뢰	雷 우레 뢰	賴 의뢰할 뢰	료	料 헤아릴 료	了 마칠 료	룡	龍 용 룡	루	屢 여러 루	樓 다락 루	累 여러/자주 루	淚 눈물 루	漏 샐 루	류	柳 버들 류
留 머무를 류	流 흐를 류	類 무리 류	륙	六 여섯 륙	陸 뭍 륙	륜	倫 인륜 륜	輪 바퀴/돌 륜	률	律 법칙 률	栗 밤 률	率 비율률/거느릴 솔	륭	隆 높을/성할 륭	릉	陵 언덕 릉
리	里 마을 리	理 다스릴 리	利 이로울 리	梨 배 리	李 오얏/성 리	吏 관리/벼슬아치 리	離 떠날 리	裏 속 리	履 밟을 리	린	隣 이웃 린	림	林 수풀 림	臨 임할 림	립	立 설 립
ㅁ	마	馬 말 마	麻 삼 마	磨 갈 마	막	莫 없을/말 막	幕 장막 막	漠 넓을/아득할 막	만	萬 일만 만	晩 늦을 만	滿 찰 만	慢 거만할 만	漫 흩어질/퍼질 만	蠻 오랑캐 만	말
末 끝 말	망	亡 망할 망	忙 바쁠 망	忘 잊을 망	望 바랄 망	茫 아득할 망	妄 망녕될 망	罔 없을 망	매	每 매양 매	買 살 매	賣 팔 매	妹 누이 매	梅 매화 매	埋 묻을 매	媒 중매 매
맥	麥 보리 맥	脈 줄기 맥	맹	孟 맏 맹	猛 사나울 맹	盟 맹세 맹	盲 눈멀/소경 맹	면	免 면할 면	勉 힘쓸 면	面 낯/얼굴 면	眠 잠잘 면	綿 솜 면	멸	滅 멸할/꺼질 멸	명
名 이름 명	命 목숨 명	明 밝을 명	鳴 울 명	銘 새길 명	冥 어두울 명	모	母 어미 모	毛 털 모	暮 저물 모	某 아무 모	謀 꾀 모	模 본뜰/모양 모	矛 창 모	貌 모양 모	募 흠을/모을 모	慕 그릴/사모할 모
목	木 나무 목	目 눈 목	牧 칠/기를 목	沐 머리감을 목	睦 화목할 목	몰	沒 빠질 몰	몽	夢 꿈 몽	蒙 어림/몽고 몽	묘	卯 토끼/무성할 묘	妙 묘할 묘	苗 모/싹 묘	廟 사당 묘	墓 무덤 묘
무	戊 천간 무	茂 무성할 무	武 호반/군사 무	務 힘쓸 무	無 없을 무	舞 춤출 무	貿 무역할 무	霧 안개 무	묵	墨 먹 묵	默 잠잠할 묵	門 문 문	問 물을 문	聞 들을 문	文 글월 문	
물	勿 말 물	物 물건 물	미	米 쌀 미	未 아닐 미	味 맛 미	美 아름다울 미	尾 꼬리 미	迷 미혹할 미	微 작을 미	眉 눈썹 미	민	民 백성 민	敏 민첩할 민	憫 민망할 민	밀
密 빽빽할/물레 밀	蜜 꿀 밀															
ㅂ	박	泊 머무를/배댈 박	拍 칠 박	迫 핍박할/닥칠 박	朴 성 박	博 넓을 박	薄 엷을 박	반	反 돌이킬 반	飯 밥 반	半 반 반	般 일반/가지 반	盤 소반/쟁반 반	班 나눌 반	返 돌이킬 반	叛 배반할 반

발	發 필 발	拔 뽑을/뺄 발	髮 터럭 발	방	方 모 방	房 방 방	防 막을 방	放 놓을 방	訪 찾을 방	芳 꽃다울 방	傍 곁 방	妨 방해할 방	倣 본뜰/모방할 방	邦 나라 방	배	拜 절 배
杯 잔 배	倍 곱 배	培 북돋을 배	配 짝/나눌 배	排 밀칠/물리칠 배	輩 무리 배	背 등 배	백	白 흰 백	百 일백 백	伯 맏 백	栢 측백/잣나무 백	번	番 차례 번	煩 번거로울 번	繁 번성할 번	飜 번역할 번
벌	伐 칠 벌	罰 벌할 벌	범	凡 무릇 범	犯 범할 범	範 법 범	汎 넓을 범	법	法 법 법	벽	壁 벽 벽	碧 푸를 벽	변	變 변할 변	辯 말씀 변	辨 분별할 변
邊 가 변	별	別 다를/나눌 별	병	丙 남녘 병	病 병 병	兵 군사 병	竝 나란히 병	屛 병풍 병	보	保 지킬 보	步 걸음 보	報 알릴/갚을 보	普 넓을 보	譜 족보/적을 보	補 기울 보	寶 보배 보
복	福 복 복	伏 엎드릴 복	服 옷 복	復 회복할 복/다시 부	腹 배 복	複 겹칠 복	卜 점 복	본	本 근본 본	봉	奉 받들 봉	逢 만날 봉	峯 봉우리 봉	蜂 벌 봉	封 봉할 봉	鳳 새 봉
부	夫 지아비 부	扶 도울 부	父 아버지/아비 부	富 부자 부	部 떼 부	婦 며느리/지어미 부	否 아닐 부	浮 뜰 부	付 줄 부	符 부호 부	附 붙을 부	府 마을/관청 부	腐 썩을/낡을 부	負 질/패할 부	副 버금 부	簿 문서 부
膚 살갗 부	赴 다다를/갈 부	賦 구실/매길 부	북	北 북녘 북/달아날 배	분	分 나눌 분	紛 어지러울 분	粉 가루 분	奔 달릴 분	墳 무덤 분	憤 분할 분	奮 떨칠 분	불	不 아닐 불/부	佛 부처 불	弗 아닐 불
拂 떨칠 불	붕	朋 벗 붕	崩 무너질 붕	비	比 견줄 비	非 아닐 비	悲 슬플 비	飛 날 비	鼻 코 비	備 갖출 비	批 비평할 비	卑 낮을 비	婢 여자종 비	碑 비석 비	妃 왕비 비	肥 살찔 비
祕 숨길 비	費 쓸 비	빈	貧 가난할 빈	賓 손님 빈	頻 자주 빈	빙	氷 얼음 빙	聘 부를 빙								
入	사	四 넉 사	巳 뱀 사	士 선비/군사 사	仕 섬길 사	寺 절 사	使 하여금/부릴 사	史 사기 사	舍 집 사	射 쏠 사	謝 사례할 사	師 스승 사	死 죽을 사	私 사사로울 사	絲 실 사	思 생각 사
事 일 사	司 맡을 사	詞 말/글 사	蛇 긴뱀 사	捨 버릴 사	邪 간사할 사	賜 줄 사	斜 비낄 사	詐 속일 사	社 모일 사	沙 모래 사	似 닮을/같을 사	査 조사할 사	寫 베낄 사	辭 말씀 사	斯 이 사	祀 제사 사
삭	削 깎을 삭	朔 초하루 삭	산	山 메 산	産 낳을 산	散 흩을 산	算 셈 산	酸 실 산	살	殺 죽일 살/감할 쇄	삼	三 석 삼	森 수풀 삼	상	上 윗 상	尚 오히려/숭상 상
常 떳떳할 상	賞 상줄 상	商 장사 상	相 서로 상	霜 서리 상	想 생각 상	傷 다칠/상할 상	喪 잃을 상	嘗 맛볼/일찍 상	裳 치마 상	詳 자세할 상	祥 상서 상	床 상 상	象 코끼리 상	像 모양 상	桑 뽕나무 상	狀 형상 상/문서 장
償 갚을 상	새	塞 변방 새/막힐 색	색	色 빛 색	索 찾을 색/노끈 삭	생	生 날 생	서	西 서녘 서	序 차례 서	書 글 서	暑 더울 서	敍 펼/베풀 서	徐 천천히 서	庶 무리/여러 서	恕 용서할 서
署 관청/마을 서	緖 실마리 서	석	石 돌 석	夕 저녁 석	昔 옛 석	惜 아낄 석	席 자리 석	析 쪼갤 석	釋 풀 석	선	先 먼저 선	仙 신선 선	線 줄 선	鮮 고울 선	善 착할 선	船 배 선
選 가릴 선	宣 베풀 선	旋 돌 선	禪 선 선	설	雪 눈 설	說 말씀 설	設 베풀/가령 설	舌 혀 설	섭	涉 건널 섭	성	姓 성 성	性 성품 성	成 이룰 성	城 재/성 성	誠 정성 성
盛 성할 성	省 살필 성/덜 생	星 별 성	聖 성인 성	聲 소리 성	세	世 인간/세상 세	洗 씻을 세	稅 세금 세	細 가늘 세	勢 형세 세	歲 해 세	소	小 작을 소	少 적을 소	所 바 소	消 사라질 소
素 본디/흴 소	笑 웃음 소	召 부를 소	昭 밝을 소	蘇 되살아날 소	騷 떠들 소	燒 사를 소	訴 호소할 소	掃 쓸 소	疎 드물 소	蔬 나물 소	속	俗 풍속 속	速 빠를 속	續 이을 속	束 묶을 속	粟 조 속
屬 붙일 속	손	孫 손자 손	損 덜 손	송	松 소나무 송	送 보낼 송	頌 기릴/칭송할 송	訟 송사할 송	誦 욀 송	쇄	刷 인쇄할/쓸 쇄	鎖 쇠사슬/자물쇠 쇄	쇠	衰 쇠할 쇠	수	水 물 수
手 손 수	受 받을 수	授 줄 수	首 머리 수	守 지킬 수	收 거둘 수	誰 누구 수	須 모름지기 수	雖 비록 수	愁 근심 수	樹 나무 수	壽 목숨 수	數 셈 수	修 닦을/고칠 수	秀 빼어날 수	囚 가둘 수	需 구할/쓰일 수
帥 장수 수	殊 다를 수	隨 따를 수	輸 보낼 수	獸 짐승 수	睡 졸음 수	遂 드디어/이룰 수	숙	叔 아재비 숙	淑 맑을 숙	宿 잘 숙	孰 누구 숙	熟 익을 숙	肅 엄숙할 숙	순	順 순할 순	純 순수할 순
旬 열흘 순	殉 따라죽을 순	盾 방패 순	循 돌 순	脣 입술 순	瞬 눈깜짝할/순간 순	巡 돌/순행할 순	술	戌 개/지지 술	述 펼/지을 술	術 재주 술	숭	崇 높을 숭	습	習 익힐 습	拾 주울 습/열 십	濕 젖을 습
襲 엄습할 습	승	乘 탈 승	承 이을 승	勝 이길 승	升 되 승	昇 오를 승	僧 중 승	시	市 저자 시	示 보일 시	是 옳을/이 시	時 때 시	詩 시/글 시	視 볼 시	施 베풀 시	試 시험할 시
始 비로소 시	矢 화살 시	侍 모실 시	식	食 밥/먹을 식	式 법 식	植 심을 식	識 알 식/기록할 지	息 쉴 식	飾 꾸밀 식	신	身 몸 신	申 펼/납(원숭이) 신	神 귀신 신	臣 신하 신	信 믿을 신	辛 매울 신

新 새 신	伸 펼 신	晨 새벽 신	愼 삼갈 신	실	失 잃을 실	室 집/방 실	實 열매 실	심	心 마음 심	甚 심할 심	深 깊을 심	尋 찾을 심	審 살필 심	십	十 열 십	쌍
雙 쌍/두 쌍	씨	氏 성/각시 씨														
ㅇ 아	兒 아이 아	我 나/우리 아	牙 어금니 아	芽 싹 아	雅 맑을 아	亞 버금 아	阿 언덕 아	餓 주릴 아	악	惡 악할 악/미워할 오	岳 큰산 악	안	安 편안 안	案 책상 안	顔 낯/얼굴 안	
眼 눈 안	岸 언덕 안	雁 기러기 안	알	謁 뵐 알	암	暗 어두울 암	巖 바위 암	압	壓 누를/억누를 압	앙	仰 우러를 앙	央 가운데 앙	殃 재앙 앙	애	愛 사랑 애	哀 슬플 애
涯 물가 애	액	厄 액/재앙 액	額 이마/수량 액	야	也 어조사 야	夜 밤 야	野 들 야	耶 어조사 야	약	弱 약할 약	若 같을 약/반야 야	約 맺을 약	藥 약 약	양	羊 양 양	洋 큰바다 양
養 기를 양	揚 날릴 양	陽 볕 양	讓 사양할 양	壤 흙덩이 양	樣 모양 양	楊 버들 양	어	魚 물고기 어	漁 고기잡을 어	於 어조사 어/탄식할 오	語 말씀 어	御 어거할/거느릴 어	억	億 억 억	憶 생각할 억	抑 누를 억
언	言 말씀 언	焉 어찌/어조사 언	엄	嚴 엄할 엄	업	業 업 업	여	余 나 여	餘 남을 여	如 같을 여	汝 너 여	與 더불/줄 여	予 나/줄 여	輿 수레 여	역	亦 또 역
易 바꿀 역/쉬울 이	逆 거스를 역	譯 번역할 역	驛 역 역	役 부릴 역	疫 전염병 역	域 지경 역	연	然 그럴 연	煙 연기 연	硏 갈 연	硯 벼루 연	延 늘일 연	燃 탈/불사를 연	燕 제비 연	沿 물따라갈/따를 연	鉛 납 연
宴 잔치 연	軟 연할 연	演 펼 연	緣 인연 연	열	熱 더울 열	悅 기쁠 열	염	炎 불꽃 염	染 물들 염	鹽 소금 염	엽	葉 잎 엽	영	永 길 영	英 꽃부리 영	迎 맞을 영
榮 영화 영	泳 헤엄칠 영	詠 읊을 영	營 경영할 영	影 그림자 영	映 비칠 영	예	藝 재주 예	豫 미리 예	譽 기릴/명예 예	銳 날카로울 예	오	五 다섯 오	吾 나/우리 오	悟 깨달을 오	午 낮 오	誤 그르칠 오
烏 까마귀 오	汚 더러울 오	嗚 슬플 오	娛 즐길 오	梧 오동나무 오	傲 거만할 오	옥	玉 구슬 옥	屋 집 옥	獄 옥 옥	온	溫 따뜻할 온	옹	翁 늙은이 옹	와	瓦 기와 와	臥 누울 와
완	完 완전할 완	緩 느릴 완	왈	曰 가로/말할 왈	왕	王 임금 왕	往 갈 왕	외	外 바깥 외	畏 두려워할 외	요	要 요긴할 요	腰 허리 요	搖 흔들 요	遙 멀 요	謠 노래 요
욕	欲 하고자할 욕	浴 목욕할 욕	慾 욕심 욕	辱 욕될 욕	용	用 쓸 용	勇 날랠 용	容 얼굴 용	庸 떳떳할 용	우	于 어조사 우	宇 집 우	右 오른(쪽) 우	牛 소 우	友 벗 우	雨 비 우
憂 근심 우	又 또 우	尤 더욱 우	遇 만날/대접할 우	羽 깃 우	郵 우편 우	愚 어리석을 우	偶 짝/허수아비 우	優 뛰어날 우	운	云 이를 운	雲 구름 운	運 옮길 운	韻 운 운	웅	雄 수컷 웅	원
元 으뜸 원	原 언덕 원	願 원할 원	遠 멀 원	園 동산 원	怨 원망할 원	圓 둥글 원	員 인원 원	源 근원 원	援 도울 원	院 집 원	월	月 달 월	越 넘을 월	위	位 자리 위	危 위태할 위
爲 할 위	偉 클 위	威 위엄 위	胃 밥통 위	謂 이를 위	圍 에워쌀 위	緯 씨/씨줄 위	衛 지킬 위	違 어긋날 위	委 맡길 위	慰 위로할 위	僞 거짓 위	유	由 말미암을 유	油 기름 유	酉 술그릇/닭 유	有 있을 유
猶 오히려 유	唯 오직 유	遊 놀 유	柔 부드러울 유	遺 남길/잃을 유	幼 어릴 유	幽 그윽할 유	惟 생각할 유	維 벼리 유	乳 젖 유	儒 선비 유	裕 넉넉할 유	誘 꾈/달랠 유	愈 나을 유	悠 멀 유	육	肉 고기 육
育 기를 육	윤	閏 윤달 윤	潤 붙을/윤택할 윤	은	恩 은혜 은	銀 은 은	隱 숨을 은	을	乙 새 을	音 소리 음	吟 읊을 음	飮 마실 음	陰 그늘 음	淫 음란할 음	읍	
邑 고을 읍	泣 울 읍	응	應 응할 응	의	衣 옷 의	依 의지할 의	義 옳을 의	議 의논할 의	矣 어조사 의	醫 의원 의	意 뜻 의	宜 마땅 의	儀 거동/법식 의	疑 의심할 의	이	二 두 이
貳 두 이	以 써 이	已 이미 이	耳 귀 이	而 말이을 이	異 다를 이	移 옮길 이	夷 오랑캐 이	익	益 더할 익	翼 날개 익	인	人 사람 인	引 끌 인	仁 어질 인	因 인할 인	忍 참을 인
認 알 인	寅 동방/범 인	印 도장 인	刃 칼날 인	姻 혼인 인	일	一 한 일	日 날 일	壹 한 일	逸 편안할 일	임	壬 천간/북방 임	任 맡길 임	賃 품삯 임	입	入 들 입	
ㅈ 자	子 아들 자	字 글자 자	自 스스로 자	者 놈 자	姉 손윗누이 자	慈 사랑/어머니 자	玆 검을/이 자	雌 암컷 자	紫 자줏빛 자	資 재물 자	姿 모양 자	恣 방자할/마음대로 자	刺 찌를 자/척	작	作 지을 작	
昨 어제 작	酌 술붓을/잔질할 작	爵 벼슬 작	잔	殘 남을 잔	잠	潛 잠길 잠	蠶 누에 잠	暫 잠깐 잠	잡	雜 섞일 잡	장	長 긴/어른 장	章 글 장	場 마당 장	將 장수 장	壯 장할 장
丈 어른 장	張 베풀 장	帳 장막 장	莊 씩씩할 장	裝 꾸밀 장	獎 장려할 장	墻 담 장	葬 장사지낼 장	粧 단장할 장	掌 손바닥 장	藏 감출 장	臟 오장 장	障 막힐 장	腸 창자 장	재	才 재주 재	材 재목 재

財 재물 재	在 있을 재	栽 심을 재	再 두 재	哉 어조사 재	災 재앙 재	裁 옷마를 재	載 실을 재	쟁	爭 다툴 쟁	저	著 나타날 저	貯 쌓을 저	低 낮을 저	底 밑 저	抵 막을 저	적
的 과녁 적	赤 붉을 적	適 맞을/마침 적	敵 대적할 적	笛 피리 적	滴 물방울 적	摘 딸 적	寂 고요할 적	籍 문서 적	賊 도적 적	跡 발자취 적	蹟 자취 적	積 쌓을 적	績 길쌈/공 적	전	田 밭 전	全 온전 전
典 법 전	前 앞 전	展 펼 전	戰 싸울 전	電 전기 전	錢 돈 전	傳 전할 전	專 오로지 전	轉 구를 전	절	節 마디 절	絕 끊을 절	切 끊을 절/온통 체	折 꺾을 절	점	店 가게 점	占 점칠/점령할 점
點 점 점	漸 점점 점	접	接 이을/접할 접	蝶 나비 접	정	丁 고무래/장정 정	頂 정수리 정	停 머무를 정	井 우물 정	正 바를 정	政 정사 정	定 정할 정	貞 곧을 정	精 정할/세밀할 정	情 뜻 정	靜 고요할 정
淨 깨끗할 정	庭 뜰 정	亭 정자 정	訂 바로잡을 정	廷 조정 정	程 길 정	征 칠 정	整 가지런할 정	제	弟 아우 제	第 차례 제	祭 제사 제	帝 임금 제	題 제목 제	除 덜 제	諸 모두 제	製 지을 제
提 끌 제	堤 둑 제	制 마를/절제할 제	際 즈음/가 제	齊 가지런할 제	濟 건널/건질 제	조	兆 조짐/억조 조	早 이를/아침 조	造 지을 조	鳥 새 조	調 고를 조	朝 아침 조	助 도울 조	祖 할아버지 조	弔 조상할 조	燥 마를 조
操 잡을 조	照 비칠 조	條 가지 조	潮 조수/밀물 조	租 조세 조	組 짤 조	족	足 발 족	族 겨레 족	존	存 있을 존	尊 높을 존	졸	卒 마칠/군사 졸	拙 못날 졸	종	宗 마루/종교 종
種 씨 종	鐘 종/쇠북 종	終 마칠 종	從 좇을 종	縱 세로 종	좌	左 왼 좌	坐 앉을 좌	佐 도울 좌	座 자리 좌	죄	罪 허물 죄	주	主 주인 주	注 부을 주	住 살 주	朱 붉을 주
宙 집 주	走 달릴 주	酒 술 주	晝 낮 주	舟 배 주	周 두루 주	株 그루 주	州 고을 주	洲 물가 주	柱 기둥 주	죽	竹 대 죽	준	準 준할/법 준	俊 준걸 준	遵 좇을 준	중
中 가운데 중	重 무거울/거듭 중	衆 무리 중	仲 버금 중	즉	卽 곧 즉	증	曾 일찍 증	增 더할 증	證 증거 증	憎 미울 증	贈 줄 증	症 증세 증	蒸 찔 증	지	只 다만 지	支 지탱할 지
枝 가지 지	止 그칠 지	之 갈/어조사 지	知 알 지	地 땅 지	指 가리킬 지	志 뜻 지	至 이를 지	紙 종이 지	持 가질 지	池 못 지	誌 기록할 지	智 지혜/슬기 지	遲 더딜/늦을 지	직	直 곧을 직	職 직분/벼슬 직
織 짤 직	진	辰 별 진/때 신	眞 참 진	進 나아갈 진	盡 다할 진	振 떨칠 진	鎭 진압할 진	陣 진칠 진	陳 베풀/묵을 진	珍 보배 진	질	質 바탕 질	秩 차례 질	疾 병 질	姪 조카 질	집
集 모을 집	執 잡을 집	징	徵 부를 징/음률이름 치	懲 징계할 징												
ㅊ	차	且 또/구차할 차	次 버금 차	此 이 차	借 빌릴/빌 차	差 어긋날/다를 차	착	着 붙을 착	錯 어긋날/섞일 착	捉 잡을 착	찬	贊 도울 찬	讚 기릴 찬	찰	察 살필 찰	참
參 참여할 참/석 삼	慘 참혹할 참	慙 부끄러울 참	창	昌 창성할 창	唱 부를 창	窓 창 창	倉 창고/곳집 창	創 비롯할 창	蒼 푸를 창	滄 큰바다 창	暢 화창할 창	채	菜 나물 채	採 캘 채	彩 채색 채	債 빚 채
책	責 꾸짖을 책	冊 책 책	策 꾀 책	처	妻 아내 처	處 곳 처	悽 슬플 처	척	尺 자 척	斥 물리칠 척	拓 넓힐 척/밝힐 탁	戚 친척/겨레 척	천	千 일천 천	天 하늘 천	川 내 천
泉 샘 천	淺 얕을 천	賤 천할 천	踐 밟을 천	遷 옮길 천	薦 천거할 천	철	鐵 쇠 철	哲 밝을 철	徹 통할 철	첨	尖 뾰족할 첨	添 더할 첨	첩	妾 첩 첩	청	靑 푸를 청
淸 맑을 청	晴 갤 청	請 청할 청	聽 들을 청	廳 관청 청	체	體 몸 체	替 바꿀 체	초	初 처음 초	草 풀 초	招 부를 초	肖 닮을/같을 초	超 뛰어날 초	抄 뽑을 초	礎 주춧돌 초	촉
促 재촉할 촉	燭 촛불 촉	觸 닿을 촉	촌	寸 마디 촌	村 마을 촌	총	銃 총 총	總 다 총	聰 귀밝을 총	최	最 가장 최	催 재촉할 최	추	秋 가을 추	追 따를/쫓을 추	推 밀 추
抽 뽑을 추	醜 추할/더러울 추	축	丑 소 축	祝 빌 축	畜 짐승/기를 축	蓄 모을 축	築 쌓을 축	逐 쫓을 축	縮 줄일 축	춘	春 봄 춘	출	出 나갈 출	충	充 채울 충	忠 충성 충
蟲 벌레 충	衝 찌를 충	취	取 가질 취	吹 불 취	就 나아갈 취	臭 냄새 취	醉 취할 취	趣 뜻 취	측	側 곁 측	測 헤아릴 측	층	層 층 층	치	治 다스릴 치	致 이를 치
齒 이 치	値 값 치	置 둘 치	恥 부끄러울 치	稚 어릴 치	칙	則 법칙 칙/곧 즉	친	親 친할 친	칠	七 일곱 칠	漆 옻/검을 칠	침	針 바늘 침	侵 침노할 침	浸 잠길/젖을 침	寢 잘 침
沈 잠길 침/성 심	枕 베개 침	칭	稱 일컬을 칭													
ㅋ	쾌	快 쾌할 쾌														

ㅌ	타	他 다를 타	打 칠 타	妥 온당할 타	墮 떨어질 타	탁	濁 흐릴 탁	托 맡길 탁	濯 씻을 탁	琢 다듬을 탁	탄	炭 숯 탄	歎 탄식할 탄	彈 탄알 탄	탈	脫 벗을 탈
奪 빼앗을 탈	탐	探 찾을 탐	貪 탐낼 탐	탑	塔 탑 탑	탕	湯 끓을 탕	태	太 클 태	泰 클/편안할 태	怠 게으를 태	殆 거의/위태할 태	態 모습/태도 태	택	宅 집 택/댁	澤 못 택
擇 가릴 택	토	土 흙 토	吐 토할 토	兎 토끼 토	討 칠/찾을 토	통	通 통할 통	統 거느릴 통	痛 아플 통	퇴	退 물러갈 퇴	투	投 던질 투	透 사무칠 투	鬪 싸움 투	
特 특별할 특																
ㅍ	파	破 깨뜨릴 파	波 물결 파	派 갈래 파	播 뿌릴 파	罷 마칠/파할 파	頗 자못 파	판	判 판단할 판	板 널 판	販 팔 판	版 판목/조각 판	팔	八 여덟 팔	패	貝 조개 패
敗 패할 패	편	片 조각 편	便 편할편(便)/똥오줌변	篇 책 편	編 엮을 편	遍 두루 편	평	平 평평할 평	評 평할 평	폐	閉 닫을 폐	肺 허파 폐	廢 폐할/버릴 폐	弊 해질/폐단 폐	蔽 덮을/가릴 폐	幣 화폐/폐백 폐
포	布 베포/보시 보	抱 안을 포	包 쌀 포	胞 세포/태포 포	飽 배부를 포	浦 개/물가 포	捕 잡을 포	폭	暴 사나울폭/모질 포	爆 불터질 폭	幅 폭/너비 폭	표	表 겉 표	票 불똥튈/표 표	標 표할 표	漂 떠다닐 표
품	品 품질 품	풍	風 바람 풍	楓 단풍(나무) 풍	豊 풍년 풍	피	皮 가죽 피	彼 저 피	疲 피곤할 피	被 입을/당할 피	避 피할 피	필	必 반드시 필	匹 짝 필	筆 붓 필	畢 마칠 필
ㅎ	하	下 아래 하	夏 여름 하	賀 하례할 하	何 어찌 하	河 물 하	荷 멜/연 하	학	學 배울 학	鶴 학/두루미 학	한	閑 한가할 한	寒 찰 한	恨 한(원망) 한	限 한할/막을 한	韓 나라/한국 한
漢 한수/한나라 한	旱 가물 한	汗 땀 한	할	割 벨 할	함	咸 다 함	含 머금을 함	陷 빠질 함	합	合 합할 합	항	恒 항상 항	巷 거리 항	港 항구 항	項 항목 항	抗 겨룰/항거할 항
航 배 항	해	害 해로울 해	海 바다 해	亥 돼지 해	解 풀 해	奚 어찌 해	該 갖출/마땅 해	핵	核 씨 핵	행	行 다닐행/항렬 행	幸 다행 행	향	向 향할 향	香 향기 향	鄕 시골 향
響 울릴 향	享 누릴 향	허	虛 빌 허	許 허락할 허	헌	軒 집 헌	憲 법 헌	獻 드릴 헌	험	險 험할 험	驗 시험 험	혁	革 가죽/고칠 혁	현	現 나타날 현	賢 어질 현
玄 검을 현	弦 시위 현	絃 줄 현	縣 고을 현	懸 매달 현	顯 나타낼 현	혈	血 피 혈	穴 구멍/굴 혈	협	協 화합할 협	脅 위협할/옆구리 협	형	兄 형 형	刑 형벌 형	形 모양 형	亨 형통할 형
螢 반딧불 형	혜	惠 은혜 혜	慧 슬기로울 혜	兮 어조사 혜	호	戶 문/집 호	乎 어조사 호	呼 부를 호	好 좋을 호	虎 범 호	號 이름 호	湖 호수 호	互 서로 호	胡 되/오랑캐 호	浩 넓을 호	毫 터럭 호
豪 호걸 호	護 도울 호	혹	或 혹 혹	惑 미혹할 혹	혼	婚 혼인할 혼	混 섞일 혼	昏 어두울 혼	魂 넋 혼	홀	忽 갑자기/문득 홀	홍	紅 붉을 홍	洪 넓을 홍	弘 클 홍	鴻 큰기러기 홍
화	火 불 화	化 될 화	花 꽃 화	貨 재물 화	和 화할 화	話 말씀 화	畵 그림/그을 획	華 빛날 화	禾 벼 화	禍 재앙 화	확	確 굳을 확	穫 거둘 확	擴 넓힐 확	환	歡 기쁠 환
患 근심 환	丸 둥글 환	換 바꿀 환	環 고리 환	還 돌아올 환	활	活 살 활	황	黃 누를 황	皇 임금 황	況 상황/하물며 황	荒 거칠 황	회	回 돌아올 회	會 모일 회	灰 재 회	悔 뉘우칠 회
懷 품을 회	획	獲 얻을 획	劃 그을 획	횡	橫 가로 횡	효	孝 효도 효	效 본받을 효	曉 새벽 효	후	後 뒤 후	厚 두터울 후	侯 제후/임금 후	候 기후/기다릴 후	喉 목구멍 후	훈
訓 가르칠 훈	훼	毀 헐 훼	휘	揮 휘두를 휘	輝 빛날 휘	휴	休 쉴 휴	携 이끌 휴	흉	凶 흉할 흉	胸 가슴 흉	흑	黑 검을 흑	흡	吸 마실 흡	
興 일/일어날 흥	희	希 바랄 희	喜 기쁠 희	稀 드물 희	戲 놀이/희롱할 희	噫 한숨쉴 희	熙 빛날 희									

교육부에서 2000년 12월에 공표한 한문 교육용 기초 한자는 중학교용 900자, 고등학교용 900자, 총 1800자입니다.

21세기 지식·정보 사회에 기반한 동북아의 새로운 문화권 형성과 언어 환경의 변화에 능동적으로 대처하고, 한자·한문 교육에 내실을 기하며, 새로운 교육적 전망을 확립하기 위함이 그 목적이지요.

苛	매울 가	艸(艹)부 5	총획수 9	苛			
斂	거둘 렴	攴(攵)부 13	총획수 17	斂			
誅	벌줄 주	言부 6	총획수 13	誅			
求	구할 구	水(氺)부 2	총획수 7	求			

丷 艹 艹 芢 苦 苔 苛
스 合 合 命 僉 斂 斂
亠 言 言 訁 訌 訣 誅
一 十 寸 寸 求 求 求

● 苛斂誅求(가렴주구)≒세금을 가혹하게 거두어들이고, 무리하게 재물을 빼앗음.
例 가렴주구를 견디다 못한 백성들이 전국 방방곡곡에서 들고일어났다.

甘	달 감	甘부 0	총획수 5	甘			
言	말씀 언	言부 0	총획수 7	言			
利	이로울 리	刀(刂)부 5	총획수 7	利			
說	말씀 설	言부 7	총획수 14	說			

一 十 廿 廿 甘
丶 亠 亠 言 言 言 言
丿 二 千 禾 禾 利 利
亠 言 言 訁 訍 設 說

● 甘言利說(감언이설)≒남의 비위에 맞도록 꾸민 달콤한 말과 이로운 조건을 붙여 꾀는 말.
例 아무리 형편이 어려워도 감언이설에 넘어가서는 안 된다.

改	고칠 개	攴(攵)부 3	총획수 7	改			
過	지날 과	辵(辶)부 9	총획수 13	過			
遷	옮길 천	辵(辶)부 11	총획수 15	遷			
善	착할 선	口부 9	총획수 12	善			

フ 己 己 己 改 改 改
丨 冂 冊 丹 咼 渦 過
一 襾 襾 覀 署 遷 遷
丷 丷 쓰 쓰 쓰 羊 盖 善

● 改過遷善(개과천선)≒지난날의 허물을 고쳐서 착하고 바르게 삶.
例 말썽쟁이 아들이 개과천선하여 새사람이 되었다니 얼마나 기쁠까.

隔	사이뜰 격	阜(阝)부 10	총획수 13	隔			
世	ㄱ 阝 阝 阿 隔 隔 隔						
之	인간 세	一부 4	총획수 5	世			
感	一 十 廿 世 世						
	갈 지	ノ부 3	총획수 4	之			
	、 一 ラ 之						
	느낄 감	心부 9	총획수 13	感			
	ノ 厂 厂 厈 咸 咸 感						

● 隔世之感(격세지감)≈오래지 않은 동안에 아주 바뀌어 딴 세대(世代)가 된 듯한 느낌.
　　　　例 몇 개월 만에 고향에 갔는데 **격세지감**이 들 만큼 고향 모습이 변해 있었다.

結	맺을 결	糸부 6	총획수 12	結			
草	幺 幺 糸 糸 紅 結 結						
報	풀 초	艸(艹)부 6	총획수 10	草			
恩	一 艹 艹 艿 苗 苩 草						
	갚을 보	土부 9	총획수 12	報			
	十 土 圥 幸 幸 郣 報						
	은혜 은	心부 6	총획수 10	恩			
	丨 冂 冃 因 恩 恩 恩						

● 結草報恩(결초보은)≈죽어서까지라도 은혜를 잊지 않고 꼭 갚는다는 말.
　　　　例 예전에는 **결초보은**을 당연한 일로 여기고, 반드시 실천하려고 했다.

苦	쓸 고	艸(艹)부 5	총획수 9	苦			
盡	一 艹 苎 芢 苦 苦						
甘	다할 진	皿부 9	총획수 14	盡			
來	フ ヲ ヨ 圭 聿 肃 盡						
	달 감	甘부 0	총획수 5	甘			
	一 十 廿 甘 甘						
	올 래	人부 6	총획수 8	來			
	一 厂 冖 朿 來 來						

● 苦盡甘來(고진감래)≈쓴 것이 다하면 단 것이 온다, 즉 고생이 끝나면 낙이 온다는 말.
　　　　例 **고진감래**라더니, 드디어 성공했구나! 축하한다.

管	대롱 관	竹부 8	총획수 14	管	
	' ' ' ' 竺 竿 管 管				
鮑	절인물고기 포	魚부 5	총획수 16	鮑	
	' ' 甸 魚 魚' 魪 鮑				
之	갈 지	ノ부 3	총획수 4	之	
	' 一 ラ 之				
交	사귈 교	亠부 4	총획수 6	交	
	' 一 六 六 亠 交				

● 管鮑之交(관포지교)≈매우 친한 친구 사이의 사귐을 이름. 관중과 포숙의 우정에서 유래.
例 그 두 사람의 끈끈한 우정은 관포지교에 뒤지지 않았다.

群	무리 군	羊부 7	총획수 13	群	
	ㄱ ㄱ 尹 君 君' 群 群				
鷄	닭 계	鳥부 10	총획수 21	鷄	
	''' 至 奚 奚 鷄 鷄 鷄				
一	한 일	一부 0	총획수 1	一	
	一				
鶴	학 학	鳥부 10	총획수 21	鶴	
	一 ナ 午 午 隺 鶴 鶴				

● 群鷄一鶴(군계일학)≈닭의 무리에 낀 한 마리 학, 즉 여럿 중에서 가장 뛰어난 사람을 이름.
例 그녀의 미모는 수십 명의 미인 대회 참가자 중에서도 단연 눈에 띌 만큼 군계일학이었다.

權	권세 권	木부 18	총획수 22	權	
	才 才 栌 栌 榨 榨 權				
謀	꾀 모	言부 9	총획수 16	謀	
	' 言 言 計 詳 謀 謀				
術	재주 술	行부 5	총획수 11	術	
	' 彳 衎 徐 術 術 術				
數	셈 수	攴(攵)부 11	총획수 15	數	
	口 日 昌 婁 婁 數 數				

● 權謀術數(권모술수)≈목적 달성을 위해 수단·방법을 가리지 않고 남을 속이는 온갖 꾀.
例 히틀러는 권모술수에 뛰어난 독재자였다.

勸	권할 권	力부 18	총획수 20
	' ' ' 灌 藿 藿 勸 勸		
善	착할 선	口부 9	총획수 12
	' ' 꼬 꼬 꼬 羊 盖 善		
懲	징계할 징	心부 15	총획수 19
	彳 ㅺ 徨 徵 徵 懲 懲		
惡	악할 악	心부 8	총획수 12
	一 一 厂 币 亞 惡 惡		

● 勸善懲惡(권선징악) ≈ 착한 일을 권장하고 악한 일을 징계함.
　　　　　例 우리나라 고대 소설의 주요 주제는 권선징악이다.

內	안 내	入부 2	총획수 4
	丨 门 内 内		
憂	근심 우	心부 11	총획수 15
	一 下 百 百 憂 憂 憂		
外	바깥 외	夕부 2	총획수 5
	ノ ク 夕 外 外		
患	근심 환	心부 7	총획수 11
	口 口 吕 吕 串 患 患		

● 內憂外患(내우외환) ≈ 나라 안팎의 여러 가지 근심과 걱정.
　　　　　例 그 무렵의 조선 왕조는 내우외환에 시달리고 있었다.

同	한가지 동	口부 3	총획수 6
	丨 门 门 同 同 同		
病	병 병	广부 5	총획수 10
	' 一 广 疒 疒 病 病		
相	서로 상	目부 4	총획수 9
	一 十 木 才 相 相 相		
憐	불쌍히여길 련	心(忄)부 12	총획수 15
	忄 忄 忄 怜 怜 憐 憐		

● 同病相憐(동병상련) ≈ 같은 병을 앓는 사람끼리 서로 가엾게 여긴다는 뜻으로, 같은 처지에
　　　　　놓인 사람끼리 서로 도움을 이름.

同	한가지 동	口부 3	총획수 6	同
	ㅣ 冂 冂 同 同 同			
床	상 상	广부 4	총획수 7	床
	` 一 广 广 庄 床 床			
異	다를 이	田부 6	총획수 11	異
	冂 口 田 晃 晃 異 異			
夢	꿈 몽	夕부 11	총획수 14	夢
	一 艹 芍 苗 苗 夢 夢			

● 同床異夢(동상이몽)≒겉으로는 같이 행동하면서도 속으로는 각각 딴 생각을 함.
例 동상이몽인 두 나라 정상의 회담이 순조롭게 진행될 리 없다.

馬	말 마	馬부 0	총획수 10	馬
	ㅣ 厂 厂 馬 馬 馬 馬			
耳	귀 이	耳부 0	총획수 6	耳
	一 丁 丌 F 王 耳			
東	동녘 동	木부 4	총획수 8	東
	一 冂 币 百 申 東 東			
風	바람 풍	風부 0	총획수 9	風
) 几 凡 凨 凬 風 風			

● 馬耳東風(마이동풍)≒남의 의견이나 비평을 전혀 귀담아듣지 않고 흘려버림을 이르는 말.
例 그녀는 자기 주장이 강해서 다른 사람이 극구 말려도 마이동풍이다.

萬	일만 만	艸(艹)부 9	총획수 13	萬
	一 艹 艹 苗 莒 萬 萬			
事	일 사	亅부 7	총획수 8	事
	一 一 亘 写 写 写 事			
亨	형통할 형	亠부 5	총획수 7	亨
	` 一 亠 亡 亨 亨 亨			
通	통할 통	辵(辶)부 7	총획수 11	通
	一 マ 丙 甬 甬 涌 通			

● 萬事亨通(만사형통)≒모든 일이 거리낌없이 잘 이루어짐.
例 새해에는 만사형통하기를 바랍니다.

明	밝을 명	日부 4	총획수 8	明
	一 冂 日 旫 明 明 明			
若	같을 약	艸(艹)부 5	총획수 9	若
	十 艹 艹 芊 芊 若 若			
觀	볼 관	見부 18	총획수 25	觀
	十 艹 芌 芛 藿 藋 觀 觀			
火	불 화	火부 0	총획수 4	火
	丶 丷 少 火			

● 明若觀火(명약관화)≈불을 보는 것처럼 밝음. 즉, 더할 나위 없이 명백함을 이름.
例 경기를 더 이상 보지 않아도 어느 팀이 이길지 명약관화하다.

無	없을 무	火(灬)부 8	총획수 12	無
	丿 仁 仁 无 無 無 無			
用	쓸 용	用부 0	총획수 5	用
	丿 刀 月 月 用			
之	갈 지	丿부 3	총획수 4	之
	丶 亠 之 之			
物	물건 물	牛부 4	총획수 8	物
	丿 仁 牛 牛 牛 物 物			

● 無用之物(무용지물)≈쓸모가 없는 사람이나 물건.
例 이제는 무용지물이 되다시피 한 공중전화.

無	없을 무	火(灬)부 8	총획수 12	無
	丿 仁 仁 无 無 無 無			
爲	할 위	爪(爫)부 8	총획수 12	爲
	丶 丷 爫 爫 爲 爲 爲			
徒	무리 도	彳부 7	총획수 10	徒
	丿 彳 彳 扗 待 徒 徒			
食	밥/먹을 식	食부 0	총획수 9	食
	人 人 今 今 食 食 食			

● 無爲徒食(무위도식)≈하는 일 없이 놀고먹기만 함.
例 이제는 무슨 일이든 닥치는 대로 해야지 무위도식할 수는 없다.

門	문 문	門부 0	총획수 8
	｜ ｜ ｜ ｜ ｜ ｜ 門 門		
前	앞 전	刀(刂)부 7	총획수 9
	＇ ＂ 广 广 前 前 前		
成	이룰 성	戈부 3	총획수 7
	） 厂 F 厅 成 成 成		
市	저자 시	巾부 2	총획수 5
	、 亠 宀 市 市		

● 門前成市(문전성시)≈어떤 집에 찾아오는 사람이 많아 문 앞이 시장을 이루다시피 함.
例 저 식당은 맛있다고 소문이 나서 점심때마다 **문전성시**를 이룬다.

百	일백 백	白부 1	총획수 6
	一 一 丆 丆 百 百		
害	해로울 해	宀부 7	총획수 10
	、 宀 宀 宀 宔 害 害		
無	없을 무	火(灬)부 8	총획수 12
	＇ ＾ 二 無 無 無		
益	더할 익	皿부 5	총획수 10
	） 八 八 今 午 谷 益 益		

● 百害無益(백해무익)≈해롭기만 하고 조금도 이로울 것이 없음.
例 담배가 사람 몸에 **백해무익**하다는 사실을 모르는 사람은 거의 없다.

父	아버지 부	父부 0	총획수 4
	＇ ＾ 父 父		
傳	전할 전	人(亻)부 11	총획수 13
	亻 亻 伫 侟 伸 俥 傳		
子	아들 자	子부 0	총획수 3
	ㄱ 了 子		
傳	전할 전	人(亻)부 11	총획수 13
	亻 亻 伫 侟 伸 俥 傳		

● 父傳子傳(부전자전)≈대대로 아버지가 아들에게 전함. 즉, 아들이 아버지를 닮았다는 말.
例 저 집 아버지와 아들은 생김새도 성격도 완전히 **부전자전**이야.

夫	지아비 부	大부 1	총획수 4	夫
	一 二 夫 夫			
唱	부를 창	口부 8	총획수 11	唱
	口 口 叩 叩 唱 唱 唱			
婦	지어미 부	女부 8	총획수 11	婦
	㇗ 女 女 婦 婦 婦 婦			
隨	따를 수	阜(阝)부 13	총획수 16	隨
	阝 阝 阝 阼 隋 隋 隨			

● 夫唱婦隨(부창부수)≈남편이 주장하고 아내가 잘 따르는 것이 부부 사이의 도리라는 말.
例예전에는 **부창부수**를 미덕으로 여겨 아내의 순종을 강요했다.

不	아닐 불	一부 3	총획수 4	不
	一 ア 不 不			
可	옳을 가	口부 2	총획수 5	可
	一 ㄱ 厂 可 可			
抗	겨룰 항	手(扌)부 4	총획수 7	抗
	一 十 扌 扩 扩 抗 抗			
力	힘 력	力부 0	총획수 2	力
	ㄱ 力			

● 不可抗力(불가항력)≈사람의 힘으로는 저항할 수 없는 힘.
例요사이는 **불가항력**의 자연재해가 자주 발생한다.

四	넉 사	口부 2	총획수 5	四
	丨 冂 冂 四 四			
面	낯/얼굴 면	面부 0	총획수 9	面
	一 ㄱ 厂 丙 而 面 面			
楚	초나라 초	木부 9	총획수 13	楚
	一 十 才 木 林 梺 楚			
歌	노래 가	欠부 10	총획수 14	歌
	一 ㅁ 可 哥 哥 歌 歌			

● 四面楚歌(사면초가)≈사면이 모두 적에게 포위되어 고립된 상태를 이르는 말.
例아무리 **사면초가**라도 빠져나갈 구멍은 있는 법이야.

事	일 사	亅부 7	총획수 8	事		
	一 一 一 写 写 写 事					
必	반드시 필	心부 1	총획수 5	必		
	丶 丿 必 必 必					
歸	돌아갈 귀	止부 14	총획수 18	歸		
	亻 亼 白 自 歸 歸 歸					
正	바를 정	止부 1	총획수 5	正		
	一 丁 下 正 正					

● 事必歸正(사필귀정)≒모든 일은 반드시 바른 데로 돌아감.
　　　　　例 흥부와 놀부 이야기는 사필귀정의 좋은 예이다.

殺	죽일 살	殳부 7	총획수 11	殺		
	乂 二 丰 丰 矛 柔 殺 殺					
身	몸 신	身부 0	총획수 7	身		
	丶 亻 勹 勺 自 身 身					
成	이룰 성	戈부 3	총획수 7	成		
	丿 厂 厅 成 成 成 成					
仁	어질 인	人(亻)부 2	총획수 4	仁		
	丿 亻 仁 仁					

● 殺身成仁(살신성인)≒자기 몸을 희생하여 착한 일을 함.
　　　　　例 논개는 숭고한 살신성인의 정신을 몸소 실천한 조선의 여성이다.

塞	변방 새	土부 10	총획수 13	塞		
	丶 宀 宀 宯 宲 寒 塞					
翁	늙은이 옹	羽부 4	총획수 10	翁		
	八 公 公 公 翁 翁 翁					
之	갈 지	丿부 3	총획수 4	之		
	丶 亠 ラ 之					
馬	말 마	馬부 0	총획수 10	馬		
	丨 厂 厅 馬 馬 馬 馬					

● 塞翁之馬(새옹지마)≒인생의 길흉화복은 변화가 많아서 예측하기 어렵다는 말.
　　　　　例 인간 만사 새옹지마라고 하지 않던가.

始	비로소 시	女부 5	총획수 8	始			
	し 々 女 妒 奶 始 始						
終	마칠 종	糸부 5	총획수 11	終			
	么 乡 乡 糸 終 終 終						
一	한 일	一부 0	총획수 1	一			
	一						
貫	펠 관	貝부 4	총획수 11	貫			
	レ ロ 四 毌 冊 貫 貫 貫						

●始終一貫(시종일관)≈처음부터 끝까지 한결같이 함.
例그 피의자는 **시종일관** 묵비권을 행사하였다.

漁	고기잡을 어	水(氵)부 11	총획수 14	漁			
	氵 氵 氵 沪 泊 漁 漁						
夫	지아비 부	大부 1	총획수 4	夫			
	一 二 井 夫						
之	갈 지	丿부 3	총획수 4	之			
	丶 二 ヲ 之						
利	이로울 리	刀(刂)부 5	총획수 7	利			
	一 二 千 矛 禾 利 利						

●漁父之利(어부지리)≈둘이 다투다 보면 엉뚱한 제삼자가 이익을 보게 됨을 이르는 말.
例그 사람은 꿈도 꾸지 않았는데 **어부지리**로 감투를 썼다.

臥	누울 와	臣부 2	총획수 8	臥			
	一 工 三 弔 臣 臥 臥						
薪	섶나무 신	艸(艹)부 13	총획수 17	薪			
	一 艹 艹 莽 薪 薪						
嘗	맛볼 상	口부 11	총획수 14	嘗			
	丶 ⺍ 屵 尚 尚 嘗 嘗						
膽	쓸개 담	肉(月)부 13	총획수 17	膽			
	月 月 肵 胪 膽 膽 膽						

●臥薪嘗膽(와신상담)≈불편한 섶에 몸을 눕히고 쓰디쓴 쓸개를 맛본다는 뜻으로, 마음먹은
일을 이루기 위하여 온갖 괴로움을 무릅씀을 이름.

賊	도적 적	貝부 6	총획수 13	賊	
	⺊ 貝 目 貝 則 賊 賊				
反	돌이킬 반	又부 2	총획수 4	反	
	ㄱ 厂 厉 反				
荷	멜 하	艸(艹)부 7	총획수 11	荷	
	ㆍ ⺧ ⺿ 花 荷 荷 荷				
杖	지팡이 장	木부 3	총획수 7	杖	
	一 十 オ 木 朾 杖				

● 賊反荷杖(적반하장)≈도둑이 도리어 매를 든다는 뜻으로, 잘못한 사람이 아무 잘못도 없는 사람을 나무람.　例 적반하장도 유분수지, 그게 말이 돼?

轉	구를 전	車부 11	총획수 18	轉	
	一 ㆑ 豆 車 軒 軘 轉				
禍	재앙 화	示부 9	총획수 14	禍	
	二 千 示 和 秱 禍 禍 禍				
爲	할 위	爪(爫)부 8	총획수 12	爲	
	⺀ ⺁ 广 戶 爲 爲 爲				
福	복 복	示부 9	총획수 14	福	
	二 千 示 祀 祠 福 福				

● 轉禍爲福(전화위복)≈재앙이 바뀌어 오히려 좋은 일이 생김.　例 실패를 전화위복의 기회로 삼아 열심히 노력하면 성공할 수 있다.

朝	아침 조	月부 8	총획수 12	朝	
	十 古 声 車 朝 朝 朝				
三	석 삼	一부 2	총획수 3	三	
	一 二 三				
暮	저물 모	日부 11	총획수 15	暮	
	一 ⺿ 苩 苗 莫 幕 暮				
四	넉 사	口부 2	총획수 5	四	
	丨 冂 四 四 四				

● 朝三暮四(조삼모사)≈간사한 꾀로 남을 속여 농락함을 이르는 말.　▲바나나를 아침에 3개, 저녁에 4개 준다고 하자 불평하던 원숭이가 아침에 4개, 저녁에 3개 준다고 하자 좋아했다고 함.

千	일천 천	十부 1	총획수 3	千	
	´ 二 千				
載	실을 재	車부 6	총획수 13	載	
	⁺ 土 吉 直 載 載 載				
一	한 일	一부 0	총획수 1	一	
	一				
遇	만날 우	辵(辶)부 9	총획수 13	遇	
	口 日 禺 禺 禺 遇 遇				

● 千載一遇(천재일우)≈좀처럼 만나기 어려운 좋은 기회.
　　　　　例 천재일우의 기회를 놓쳐 버리다니, 참으로 안타깝다.

他	다를 타	人(亻)부 3	총획수 5	他	
	ノ 亻 伫 仲 他				
山	메 산	山부 0	총획수 3	山	
	丨 山 山				
之	갈 지	ノ부 3	총획수 4	之	
	` 宀 㝳 之				
石	돌 석	石부 0	총획수 5	石	
	一 厂 丆 石 石				

● 他山之石(타산지석)≈다른 곳의 하찮은 돌이라도 옥돌을 가는 데 소용이 된다는 뜻으로,
　　　　　하찮은 남의 언행일지라도 자신을 수양하는 데 도움이 됨을 이름.

咸	다 함	口부 6	총획수 9	咸	
	厂 厈 厈 咸 咸 咸				
興	일 흥	臼부 9	총획수 16	興	
	亻 亻 曰 曰 興 興 興				
差	어긋날 차	工부 7	총획수 10	差	
	丷 丷 䒑 羊 羊 差				
使	하여금 사	人(亻)부 6	총획수 8	使	
	ノ 亻 仁 仁 佢 使 使				

● 咸興差使(함흥차사)≈심부름을 가서 돌아오지 않거나 아무 소식이 없음을 이르는 말.
　　　　　例 점심때 온다더니 아직도 함흥차사니, 무슨 일인가 생긴 게 틀림없어.

널리 쓰이는

약자(略字)·속자(俗字)

ㄱ

價 값 가 価
假 거짓 가 仮
覺 깨달을 각 覚
強 강할 강 強
擧 들 거 挙
據 근거 거 拠
儉 검소할 검 倹
檢 검사할 검 検
輕 가벼울 경 軽
經 지날/글 경 経
鷄 닭 계 鶏
繼 이을 계 継
穀 곡식 곡 穀
觀 볼 관 観
關 관계할 관 関
廣 넓을 광 広
鑛 쇳돌 광 鉱
敎 가르칠 교 教
舊 예 구 旧
區 구분할/지경 구 区
國 나라 국 国
權 권세 권 権
勸 권할 권 勧
歸 돌아갈 귀 帰
氣 기운 기 気
器 그릇 기 器

ㄷ

單 홑 단 単
團 둥글 단 団
斷 끊을 단 断
擔 멜 담 担

ㄷ (두 번째)

當 마땅할 당 当
黨 무리 당 党
對 대할 대 対
帶 띠 대 帯
德 덕 덕 徳
圖 그림 도 図
讀 읽을 독 読
獨 홀로 독 独
燈 등 등 灯

ㄹ

樂 즐거울 락 楽
亂 어지러울 란 乱
覽 볼 람 覧
來 올 래 来
兩 두 량 両
歷 지낼 력 歴
練 익힐 련 練
禮 예도 례 礼
勞 일할 로 労
綠 푸를 록 緑
錄 기록 록 録
龍 용 룡 竜

ㅁ

萬 일만 만 万
滿 찰 만 満
每 매양 매 毎
賣 팔 매 売

ㅂ

發 필 발 発
髮 터럭 발 髪
拜 절 배 拝
變 변할 변 変

邊 가 변 辺
寶 보배 보 宝
憤 분할 분 憤
佛 부처 불 仏

ㅅ

舍 집 사 舎
絲 실 사 糸
社 모일 사 社
寫 베낄 사 写
辭 말씀 사 辞
殺 죽일 살 殺
狀 형상 상 状
聲 소리 성 声
續 이을 속 続
屬 붙일 속 属
收 거둘 수 収
數 셈 수 数
肅 엄숙할 숙 粛
視 볼 시 視
神 귀신 신 神
實 열매 실 実

ㅇ

兒 아이 아 児
惡 악할 악 悪
壓 누를 압 圧
藥 약 약 薬
樣 모양 양 様
嚴 엄할 엄 厳
與 더불/줄 여 与
榮 영화 영 栄
營 경영 영 営
藝 재주 예 芸
豫 미리 예 予
溫 따뜻할 온 温
謠 노래 요 謡

圓 둥글 원 円
爲 할 위 為
圍 에워쌀 위 囲
隱 숨을 은 隠
應 응할 응 応
醫 의원 의 医
益 더할 익 益

ㅈ

者 놈 자 者
殘 남을 잔 残
雜 섞일 잡 雑
將 장수 장 将
壯 장할 장 壮
裝 꾸밀 장 装
奬 장려할 장 奨
爭 다툴 쟁 争
戰 싸울 전 戦
錢 돈 전 銭
傳 전할 전 伝
轉 구를 전 転
專 오로지 전 専
節 마디 절 節
點 점 점 点
靜 고요할 정 静
濟 건널 제 済
祖 할아버지 조 祖
條 가지 조 条
從 좇을 종 従
晝 낮 주 昼
增 더할 증 増
證 증거 증 証
眞 참 진 真
盡 다할 진 尽

ㅊ

讚 기릴 찬 讃

參 참여할 참 参
册 책 책 冊
處 곳 처 処
鐵 쇠 철 鉄
靑 푸를 청 青
淸 맑을 청 清
請 청할 청 請
聽 들을 청 聴
廳 관청 청 庁
體 몸 체 体
總 다 총 総
蟲 벌레 충 虫
層 층 층 層
齒 이 치 歯
寢 잘 침 寝
稱 일컬을 칭 称

ㅌ

彈 탄알 탄 弾
擇 가릴 택 択
鬪 싸움 투 闘

ㅎ

學 배울 학 学
海 바다 해 海
鄕 시골 향 郷
虛 빌 허 虚
險 험할 험 険
驗 시험 험 験
顯 나타낼 현 顕
惠 은혜 혜 恵
號 이름 호 号
畫 그림 화 画
歡 기쁠 환 歓
黃 누를 황 黄
會 모일 회 会
黑 검을 흑 黒

한 글자가 두 가지 이상의 음훈을 가진

일자다음자
(一字多音字)

降	내릴 강	昇降(승강)
	항복할 항	降伏(항복)

更	다시 갱	更生(갱생)
	고칠 경	更張(경장)

車	수레 거	自轉車(자전거)
	수레/차 차	汽車(기차)

見	볼 견	見學(견학)
	뵈올 현	謁見(알현)

金	쇠 금	金石(금석)
	성 김	金氏(김씨)

内	안 내	內外(내외)
	궁녀 나	內人(나인)

度	법 도	制度(제도)
	헤아릴 탁	度支部(탁지부)

讀	읽을 독	讀書(독서)
	구절 두	句讀點(구두점)

洞	골 동	洞里(동리)
	밝을 통	洞察(통찰)

樂	즐거울 락	樂園(낙원)
	노래 악	樂器(악기)
	좋아할 요	樂山樂水(요산요수)

反	돌이킬 반	違反(위반)
	뒤집을 번	反畓(번답)

復	회복할 복	回復(회복)
	다시 부	復活(부활)

否	아닐 부	可否(가부)
	막힐 비	否運(비운)

北	북녘 북	北方(북방)
	달아날 배	敗北(패배)

分	나눌 분	分離(분리)
	단위 푼	五分(오푼)
		分錢(푼전)

不	아닐 불	不利(불리)
	아닐 부	不當(부당)
	*ㄷ, ㅈ 음 앞에서	

寺	절 사	寺刹(사찰)
	관청 시	司僕寺(사복시)

殺	죽일 살	殺傷(살상)
	빠를 쇄	殺到(쇄도)
	감할 쇄	減殺(감쇄)

狀	형상 상	狀態(상태)
	문서 장	賞狀(상장)

說	말씀 설	說明(설명)
	달랠 세	遊說(유세)
	기쁠 열	說樂(열락)

省	살필 성	反省(반성)
	덜 생	省略(생략)

數	셈 수	數學(수학)
	자주 삭	頻數(빈삭)

宿	잘 숙	宿食(숙식)
	별자리 수	星宿(성수)

識	알 식	知識(지식)
	기록할 지	標識(표지)

食	밥/먹을 식	飮食(음식)
	밥/먹일 사	蔬食(소사)

惡	악할 악	善惡(선악)
	미워할 오	憎惡(증오)

葉	잎 엽	落葉(낙엽)
		葉書(엽서)
	성씨 섭	葉氏(섭씨)

易	쉬울 이	容易(용이)
	바꿀 역	交易(교역)

切	끊을 절	切斷(절단)
	온통 체	一切(일체)
	*금지나 규제, 부정의 동사 앞에서는 일절(一切)	

參	참여할 참	參與(참여)
	석 삼	'三(석 삼)'의 갖은자

差	다를 차	差別(차별)
	층질 치	參差(참치)

則	법칙 칙	法則(법칙)
	곧 즉	然則(연즉)

宅	집 택	家宅(가택)
	집 댁	宅內(댁내)

便	편안할 편	便利(편리)
	똥오줌 변	便所(변소)
		小便(소변)

布	베 포	布木(포목)
	펼 포	公布(공포)
	보시 보	布施(보시)

暴	사나울 폭	暴力(폭력)
	모질 포	橫暴(횡포)

行	다닐 행	行進(행진)
	행실 행	行實(행실)
	항렬 항	行列(항렬)

畫	그림 화	畫房(화방)
	그을 획	畫順(획순)

*참치(參差) : 길고 짧고 하거나 들쭉날쭉하여 같지 아니함.

잘못 읽기 쉬운 한자어

한자	바른음	틀린음	한자	바른음	틀린음	한자	바른음	틀린음	한자	바른음	틀린음
看做	간주	×간고	木鐸	목탁	×목택	贖罪	속죄	×독죄	斬新	참신	×점신
間歇	간헐	×간흘	蒙昧	몽매	×몽미	殺到	쇄도	×살도	喘息	천식	×서식
概括	개괄	×개활	無垢	무구	×무후	睡眠	수면	×수민	鐵槌	철퇴	×철추
改悛	개전	×개준	無妨	무방	×무효	水洗	수세	×수선	尖端	첨단	×열단
釀出	양출	×거출	未洽	미흡	×미합	猜忌	시기	×청기	諦念	체념	×제념
揭示	게시	×계시	撲滅	박멸	×복멸	示唆	시사	×시준	撮影	촬영	×최영
更迭	경질	×갱질	剝奪	박탈	×녹탈	辛辣	신랄	×신극	熾烈	치열	×직열
驚蟄	경칩	×경집	反駁	반박	×반효	迅速	신속	×빈속	鍼術	침술	×함술
汨沒	골몰	×일몰	頒布	반포	×분포	軋轢	알력	×알락	彈劾	탄핵	×탄해
刮目	괄목	×활목	潑剌	발랄	×발자	斡旋	알선	×간선	耽溺	탐닉	×탐약
乖離	괴리	×승리	拔萃	발췌	×발졸	隘路	애로	×익로	慟哭	통곡	×동곡
攪亂	교란	×각란	拔擢	발탁	×발요	惹起	야기	×약기	洞察	통찰	×동찰
敎唆	교사	×교준	幫助	방조	×봉조	掠奪	약탈	×경탈	派遣	파견	×파유
詭辯	궤변	×위변	分泌	분비	×분필	濾過	여과	×노과	破綻	파탄	×파정
龜鑑	귀감	×구감	不朽	불후	×불구	誤謬	오류	×오요	膨脹	팽창	×팽장
琴瑟	금슬	×금실	譬喩	비유	×벽유	歪曲	왜곡	×부곡	平坦	평탄	×평단
喫煙	끽연	×긱연	憑藉	빙자	×빙적	吏讀	이두	×이독	閉塞	폐색	×폐새
懦弱	나약	×유약	使嗾	사주	×사족	溺死	익사	×약사	捕捉	포착	×포촉
烙印	낙인	×각인	奢侈	사치	×사다	湮滅	인멸	×연멸	割引	할인	×활인
捺印	날인	×나인	詐稱	사칭	×작칭	一括	일괄	×일활	陜川	합천	×협천
狼藉	낭자	×낭적	索莫	삭막	×색막	剩餘	잉여	×승여	肛門	항문	×홍문
賂物	뇌물	×각물	撒布	살포	×산포	自矜	자긍	×자금	解弛	해이	×해야
漏泄	누설	×누세	相殺	상쇄	×상살	暫定	잠정	×참정	享樂	향락	×형락
茶菓	다과	×차과	省略	생략	×성략	將帥	장수	×장사	現況	현황	×현항
團欒	단란	×단락	逝去	서거	×절거	詛呪	저주	×조주	忽然	홀연	×총연
撞着	당착	×동착	誓約	서약	×절약	傳播	전파	×전번	恍惚	황홀	×광홀
陶冶	도야	×도치	先塋	선영	×선형	截斷	절단	×재단	劃數	획수	×화수
瀆職	독직	×속직	閃光	섬광	×염광	措置	조치	×차치	嗅覺	후각	×취각
罵倒	매도	×마도	洗滌	세척	×세조	憎惡	증오	×증악	欣快	흔쾌	×근쾌
邁進	매진	×만진	遡及	소급	×삭급	叱責	질책	×힐책	恰似	흡사	×합사
木瓜	모과	×목과	甦生	소생	×갱생	執拗	집요	×집유	詰難	힐난	×길난

 유용한 生活書式 　금전차용증서 독촉장 각서

금전차용증서

일금　　　　　원정(단, 이자 월　할　푼)

위의 금액을 채무자 ○○○가 차용한 것은 틀림없습니다. 그러므로 이자는 매월 ○일까지, 원금은 오는 ○○○○년 ○월 ○일까지 귀하에게 지참하여 변제하겠습니다. 만일 이자를 ○월 이상 연체한 때에는 기한에 불구하고 언제든지 원리금 모두 청구하더라도 이의 없겠으며, 또한 청구에 대하여 채무자 ○○○가 의무의 이행을 하지 않을 때에는 연대보증인 ○○○가 대신 이행하여 귀하에게는 일절 손해를 끼치지 않겠습니다.

후일을 위하여 이 금전차용증서를 교부합니다.

20　년　월　일

채무자 성명:
주　　　소:　　　　　　　　　　　　　　(전화　　　　　　)
주민등록번호:

연대보증인 성명:
주　　　소:　　　　　　　　　　　　　　(전화　　　　　　)
주민등록번호:

채권자 성명:
주　　　소:　　　　　　　　　　　　　　(전화　　　　　　)
주민등록번호:

채권자 ○○○ 귀하

독촉장

귀하가 본인으로부터 ○○○○년 ○월○일 금 ○○○원을 차용함에 있어 이자를 월 ○부로 하고 변제기일을 ○○○년 ○월 ○일로 정하여 차용한바 위 변제기일이 지난 지금까지 아무런 연락이 없음은 대단히 유감스런 일입니다.
아무쪼록 위 금 ○○○원과 이에 대한 ○○○○년 ○월 ○일부터의 이자를 ○○○○년 ○월 ○일까지 변제하여 주실 것을 독촉하는 바입니다.

20　년　월　일

○○시 ○○구 ○○동 ○○번지
채권자:　　　　　(인)

○○시 ○○구 ○○동 ○○번지
채무자:　　　○○○ 귀하

각서

금액: 일금 오백만원 정(₩5,000,000)

상기 금액을 ○○○○년 ○월 ○일까지 결제하기로 각서로써 명기함. (만일 기일 내에 지불 이행을 못할 경우에는 어떤 법적 조치라도 감수하겠음.)

20　년　월　일

신청인:　　　(인)

○○○ 귀하

탄 원 서

제 목: 거주자우선주차 구민 피해에 대한 탄원서

내 용:

1. 중구를 위해 불철주야 노고하심을 충심으로 감사드립니다.

2. 다름이 아니오라 거주자우선주차 구역에 주차를 하고 있는 구민으로서 거주자우선주차 구역에 주차하지 말아야 할 비거주자 주차 차량들로 인한 피해가 막심하여 아래와 같이 탄원서를 제출하오니 시정될 수 있도록 선처하여 주시기 바랍니다.

– 아 래 –

가. 비거주자 차량 단속의 소홀성: 경고장 부착만으로는 단속이 곤란하다고 사료되는바, 바로 견인조치할 수 있도록 시정하여 주시기 바라며, 주차위반 차량에 대한 신고 전화를 하여도 연결이 안되는 상황이 빈번히 발생하고 있어 효율적인 단속이 곤란한 실정이라고 사료됩니다.

나. 그로 인해 거주자 차량이 부득이 다른 곳에 주차를 해야 하는 경우가 왕왕 있는데 지역내 특성상 구역 이외에는 타차량의 통행에 불편을 끼칠까봐 달리 주차할 곳이 없어 인근(10m이내) 도로 주변에 주차를 할 수밖에 없는 실정이나, 구청에서 나온 주차 단속에 걸려 주차위반 및 견인조치로 인한 금전적·시간적 피해가 막심한 실정입니다.

다. 그런 반면에 현실적으로 비거주자 차량에는 경고장만 부착되고 아무런 조치가 이루어지지 않는다는 것은 백번 천번 부당한 행정조치라고 사료되는바 조속한 시일 내에 개선하여 주시기를 바랍니다.

20 년 월 일

작성자: ○○○

○○○ 귀하

합 의 서

피해자(甲): ○○○

가해자(乙): ○○○

1. 피해자 甲은 ○○년 ○월 ○일, 가해자 乙이 제조한 화장품 ○○제품을 구입하였으며 그 제품을 사용한 지 1주일 만에 피부에 경미한 여드름 및 기미와 같은 부작용이 발생하였고 乙측에서 이 부분에 대해 일부 배상금을 지급하기로 하였다. 배상내역은 현금 20만원으로 甲, 乙이 서로 합의하였다. (사건내역 작성)

2. 따라서 乙은 손해배상금 20만원을 ○○년 ○월 ○일까지 甲에게 지급할 것을 확약했다. 단, 甲은 乙에게 위의 배상금 이외에는 더 이상의 청구를 하지 않을 것을 조건으로 한다. (배상내역 작성)

3. 다음 금액을 손해배상금으로 확실히 수령하고 상호 원만히 합의하였으므로 이후 이에 관하여 일체의 권리를 포기하며 여하한 사유가 있어도 민형사상의 소송이나 이의를 제기하지 아니할 것을 확약하고 후일의 증거로서 이 합의서에 서명 날인한다. (기타 부가적인 합의내역 작성)

20 년 월 일

피해자(甲) 주 　소:

　　　　　주민등록번호:

　　　　　성 　　명: 　　　　　　(인)

가해자(乙) 주 　소:

　　　　　회 사 　명: 　　　　　　(인)

유용한 生活書式 내 용 증 명 서

1. 내용증명이란?

보내는 사람이 받는 사람에게 어떤 내용의 문서(편지)를 언제 보냈는가 하는 사실을 우체국에서 공적으로 증명하여 주는 제도로서, 이러한 공적인 증명력을 통해 민사상의 권리·의무 관계 등을 정확히 하고자 할 필요성이 있을 때 주로 이용된다. (예)상품의 반품 및 계약시, 계약 해지시, 독촉장 발송시.

2. 내용증명서 작성 요령

❶ 사용처를 기준으로 되도록 육하원칙에 따라 전달하고자 하는 내용을 알기 쉽게 작성(이면지, 뒷면에 낙서 있는 종이 등은 삼가)

❷ 내용증명서 상단 또는 하단 여백에 반드시 보내는 사람과 받는 사람의 주소, 성명을 기재하여야 함.

❸ 작성된 내용증명서는 총 3부가 필요(받는 사람, 보내는 사람, 우체국이 각각 1부씩 보관).

❹ 내용증명서 내용 안에 기재된 보내는 사람, 받는 사람과 동일하게 우편발송용 편지봉투 1매 작성.

내 용 증 명 서

받 는 사 람: ○○시 ○○구 ○○동 ○○번지
(주) ○○○○ 대표이사 김하나 귀하

보내는 사람: 서울 ○○구 ○○동 ○○번지
홍길동

> 상기 본인은 ○○○○년 ○○월 ○○일 귀사에서 컴퓨터 부품을 구입하였으나
> 상품의 내용에 하자가 발견되어……(쓰고자 하는 내용을 쓴다)

20 년 월 일

위 발송인 홍길동 (인)

보내는 사람
○○시 ○○구 ○○동 ○○번지
홍길동

우 표

받 는 사 람
○○시 ○○구 ○○동 ○○번지
(주) ○○○○ 대표이사 김하나 귀하

顯考學生府君 神位

현 고 학 생 부 군 신 위

顯考學生府君 神位

顯考學生府君 神位

顯考學生府君 神位

지방(紙榜) 쓰기 – 어머니

顯 현
妣 비
孺 유
人 인
全 전
州 주
李 이
氏 씨

神 신
位 위

顯妣孺人全州李氏 神位

顯妣孺人全州李氏 神位

顯妣孺人全州李氏 神位

혼례(婚禮) 봉투 쓰기

祝結婚 축결혼	祝結婚	祝結婚	祝結婚					
祝華婚 축화혼	祝華婚	祝華婚	祝華婚					
祝聖婚 축성혼	祝聖婚	祝聖婚	祝聖婚					
祝盛典 축성전	祝盛典	祝盛典	祝盛典					
賀儀 하의	賀儀	賀儀	賀儀					

상례(喪禮) 봉투 쓰기

香燭代	향촉대	香燭代	香燭代	香燭代				
奠	전	奠	奠	奠				
儀	의	儀	儀	儀				
弔	조	弔	弔	弔				
儀	의	儀	儀	儀				
賻	부	賻	賻	賻				
儀	의	儀	儀	儀				
謹	근	謹	謹	謹				
弔	조	弔	弔	弔				

한자 고수도 헷갈리는 한자어

삼수갑산(三水甲山) 산수갑산(山水甲山) × 삼수와 갑산은 우리나라에서 가장 험한 산골이었음. 山水가 아님.

동병상련(同病相憐) 동병상린 × 憐(불쌍히여길 련)을 린으로 잘못 읽기 쉬움.

풍비박산(風飛雹散) 풍지박산(風地雹散) × 풍지박산으로 알고 있는 이들이 의외로 많음.

생살여탈(生殺與奪) 생사여탈(生死與奪) × 살리고 죽이는 일과 주고 빼앗는 일. 生死가 아님.

입춘대길(立春大吉) 입춘대길(入春大吉) × 입춘의 한자를 入春으로 알고 있는 이들이 많음.

야반도주(夜半逃走) 야밤도주 × 남의 눈을 피하여 한밤중에 도망함. 한자 숙어이므로 야밤은 틀림.

동고동락(同苦同樂) 동거동락(同居同樂) × 괴로움도 즐거움도 함께함. 同居가 아님.

토사곽란(吐瀉藿亂) 토사광란 × 藿亂은 토하고 설사하면서 배가 질리고 아픈 병을 이름. 광란이 아님.

환골탈태(換骨奪胎) 환골탈퇴 × 뼈대를 바꾸어 끼고 태를 바꾸어 쓴다는 뜻. 탈퇴로 잘못 쓰는 이들이 많음.

절체절명(絕體絕命) 절대절명(絕對絕命) × 몸도 목숨도 다 되었다는 뜻. 絕對가 아님.

혈혈단신(子子單身) 홀홀단신 × 의지할 곳이 없는 외로운 홀몸. 우리말 홀로 잘못 쓰는 이들이 많음.

주야장천(晝夜長川) 주야장창 × 습관적으로 주야장창이라고 하는 이들이 많음.

성대모사(聲帶模寫) 성대묘사 × 목소리로 사람이나 동물의 소리를 흉내 냄. 描寫가 아님.

중구난방(衆口難防) 중구남방 × 습관적으로 중구남방이라고 쓰는 이들이 있음.

호의호식(好衣好食) 호위호식 × 습관적으로 호위호식이라고 하는 이들이 많음.

이역만리(異域萬里) 이억만리 × 습관적으로 이억만리라고 하는 이들이 있음.

임기응변(臨機應變) 임기웅변 × 웅변이 아님.

평안감사(平安監事) 평양감사 × 평안도 관찰사. 평양이 아님.

염치불고(廉恥不顧) 염치불구 × 염치를 돌아보지 않음. 습관적으로 불구로 쓰는 이들이 많음.

양수겸장(兩手兼將) 양수겹장 × 장기에서, 두 개의 말이 한꺼번에 장을 부름. 겹장이 아님.

고군분투(孤軍奮鬪) 고분분투(古墳奮鬪) × 외따로 떨어진 군사가 많은 수의 적군과 용감히 맞서 싸움.

점입가경(漸入佳境) 전입가경(轉入佳境) × 들어갈수록 점점 재미가 있음. 轉入이 아님.

유도신문(誘導訊問) 유도심문 × 알고 있는 사실을 말로써 캐어 묻는 것이므로 심문이 아님.

포복절도(抱腹絕倒) 포복졸도(抱腹卒倒) × 배를 그러안고 넘어질 정도로 몹시 웃음. 卒倒가 아님.

부가세(附加稅) 부과세 × 부과세라고 쓰는 이들이 의외로 많음.

임파선(淋巴腺) 인파선 × 습관적으로 인파선으로 쓰는 이들이 많음.